郭婷婷 编著

街拍中国

大时代下的小细节

五洲传播出版社
China Intercontinental Press

图书在版编目（CIP）数据

街拍中国 / 郭婷婷编著 . -- 北京：五洲传播出版社，2024.1

ISBN 978-7-5085-5119-7

Ⅰ.①街… Ⅱ.①郭… Ⅲ.①摄影集－中国－现代 Ⅳ.① J421

中国国家版本馆 CIP 数据核字 (2023) 第 182092 号

街拍中国
大 时 代 下 的 小 细 节

编　　著	郭婷婷
出 版 人	关　宏
责任编辑	梁　媛
装帧设计	红方众文　张芳芳　朱丽娜
出版发行	五洲传播出版社
地　　址	北京市海淀区北三环中路 31 号生产力大楼 B 座 6 层
邮　　编	100088
发行电话	010-82005927，010-82007837
网　　址	http://www.cicc.org.cn，http://www.thatsbooks.com
印　　刷	天津图文方嘉印刷有限公司
版　　次	2024 年 1 月第 1 版第 1 次印刷
开　　本	889mm×1194mm　1/16
印　　张	15.50
字　　数	120 千
定　　价	128.00 元

　　我是一个摄影师，偏爱街头摄影。在我们这个行当，街头摄影也叫做"扫街"，我这一"扫"，就是 30 年。每每翻看过去自己拍摄的这些影像，虽然大部分不值一提。但是，在敝帚自珍的"垃圾"堆中翻翻捡捡，有时候竟也有一种如获至宝的感慨。那些被有意无意记录下，甚至被自己忽略和遗忘的场景细节，重新穿越时空隧道，于陌生中浮现，渐渐显露出另一种熟悉感。仿佛是多年以前，在暗房的红灯下，相纸上毫无规律地由淡到浓出现的明暗痕迹，慢慢幻化成一幅完整照片，再现你快门按下时取景框里看到的一幕。神奇的是，它们明明是你创作出来的，生命却不属于你。

　　在今天手机也能拍照的年代，影像已经变得唾手可得。但毫无疑问，人们对影像需求的本质没有改变——用来记录自己认为美好有意义的瞬间，保存自己认为有价值的信息，见证分享自己看待世界的好奇心。这足以证明，摄影这种媒介天生的"记录"本质，以及和真实世界形成微妙的对应关系，是无法阻挡人们对它形成的情感依赖的。一张影像，时间越久，越深入我们的历史、文化和成长，越无法挽回和抵达，就会变得越来越忠实我们的情感。并且，随着时间的发酵，那些能够沉淀下来的影像会像老酒一样，越来越值得回味。

翻开世界摄影史，为什么这么多人喜欢街头摄影？

街头摄影的乐趣，在于门槛低，器材简单，不需长枪短炮，一只标准镜头足矣（今天手机已经完全胜任）；不管春夏秋冬、刮风下雨、阴天、出太阳，随时随地出门；无需准备谋划，上班出差、买菜遛弯，十分钟也能过把瘾。

街头摄影之乐，还在于充满了无穷变化。你永远不知道下一秒，会在拐角处撞见什么场景。自从开始街拍，你会发现，生活远比电影更加充满变化和想象力，原本普通的日常生活，可能注意了各种光影的变化、色彩的变幻和细节的微妙，再加上不同的心境，会产生化学反应般的奇迹和情绪。也因此，很多摄影初学者，一开始把街拍当做一种视觉训练，渐渐变得注重和琐碎世界中的各种人与事物的对话，人与人之间的温情，人与事之间的相互对照，从而产生新的认知。

街头摄影之乐，还在于记录了时代和社会的变迁。在这些客观记录下的图像中，建筑、公共空间、人群、穿着、发型、交通工具、广告……它们的兴起、变迁和衰亡，无不保存了某一个时代背景下的各种地域特征、文化习惯、社会关系、消费时尚和日常情感，这些日复一日在街头撷取的影像，也因此成为共同记忆的标签，不经意间唤起人们的唏嘘不已。

街头摄影，最终让你成为更好的自己。从做坏事般的"偷拍"，到沉迷其中难以自拔，最后要游刃自如，每一个街头摄影师都必然经过一个从羞涩到自信的过程。只要当你在街头，可以由衷地从内到外展示出你的亲和力，你才会真正变得良善、强大和自信，获得准确的判断力，拥有解决麻烦事物的能力。街头摄影，也因此让我们变得更加完美。所以说，到了最后，摄影就是自己，你的照片，也即是你本人物化的视觉延伸。

正因为此，摄影史上很多大师都是从街头走出，最后形成自己独特的视觉形式、语言风格和人格魅力。我30余年街头摄影的经验，无不受益于前辈们经典作品的滋养。一路行来，虽然也拍出来几张不错的照片，但是我同时深知，中国太大了，自改革开放来的40多年，这片土地变化太大了，我一个人的视野

太狭窄了，一张张照片，只是一朵朵浪花，一旦汇集，就能汇集成时代的浪潮。

2016年，抱着"独乐乐不如众乐乐"的想法，我创立了"街拍中国"这一街头摄影品牌。鼓励更多人拿起相机，以静态影像的方式来观照中国当下的各种人文景观。每一天，都有来自全国各地5000多名的街头爱好者们，通过"街拍中国"这个平台，一起记录这片神奇大地上每天发生的故事。本书中收入的照片和作者，只是其中很少的一部分，而他们的共同身份是普通摄影者。如果从影像艺术的角度来说，他们更多是沿袭一些成熟的视觉语言，远远谈不上艺术上的成就。但是，与其急功近利地赶时髦形成所谓的风格，不如暂时忠实于自己内心，跟随自己的兴趣，结合当地地域文化，去找寻日常熟悉事物中的陌生感。水滴石穿、积沙成塔，总有一天，时代背景下的这些平凡事物，会因为我们的真诚而具有温暖的穿透力。

感谢这本书的倡导者郭婷婷女士，她从"街拍中国"的琐碎中感受到了能量、看到了闪光点。她通过文字语言的魅力让故事更加丰满，她是这本书的撰稿人、策划以及联络人，没有她的坚韧不拔，本书不可能变成现实。

严志刚

"街拍中国"品牌创始人

中国摄影金像奖获得者

目 录

P004

P043

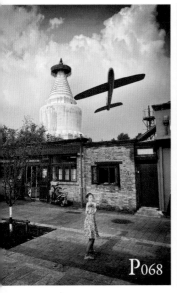

P068

P096

P231

街拍纪事 / 192

如此街拍

笑果自负

幽默，是一种优美的、健康的品质。幽默，是与生俱来的DNA，是自我修炼至旷达的境界，是一种超能力。它既是一种生活态度，更是一种美德。

幽默派摄影师的鼻祖难以追溯，大家公认的几位幽默大师——艾略特·厄威特、勒内·马尔特等，他们直抵人类灵魂的作品，都有一个共同点，就是描写人性。

艾略特说："我力图使观众获得快乐，但我首先要求的是富有情感、具有人性的照片。在今天的世界上，太多的事情都是由毫无情感、缺乏人性的人干的。我的意思是，有的照片即便能引人入胜、充满机智诙谐，技术上也完美无瑕，但若不具有人性，那它便失去了作为一张有趣的照片所包含的神韵。"

勒内·马尔特喜欢拍视觉错位的东西。其幽默的照片关注时空中的不协调，给人惊喜，但往往带有温和的哲学思考。

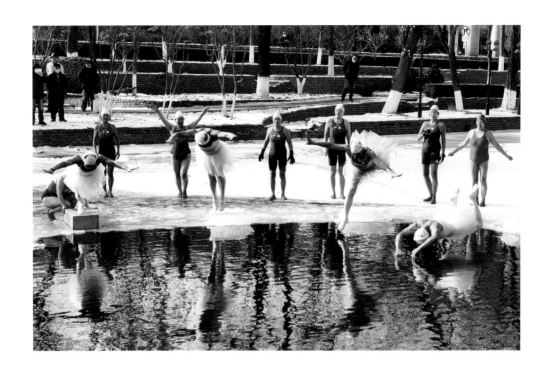

"天鹅" 入水

北京东直门护城河，农历小年，四位冬泳的老男孩装扮成
小天鹅进行跳水表演。

摄影 / 杨军

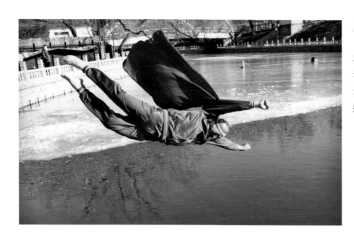

冬泳超人

北京玉渊潭公园，一名冬泳爱好者装扮成超人模样，跳入冰冷的湖水中。

摄影 / 杨军

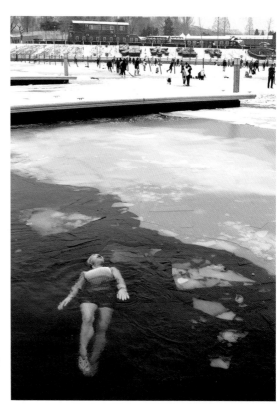

冰湖畅游

北京玉渊潭公园，一名冬泳的女士在冰冷的湖水中畅游。

摄影 / 杨军

躲猫猫

江西南昌赐福巷的街头照相馆，只有进深不到一米的门面柜台，墙后就是影棚。柜员从小窗里露出一张小脸，和墙上的照片相得益彰。
摄影 / 表叔

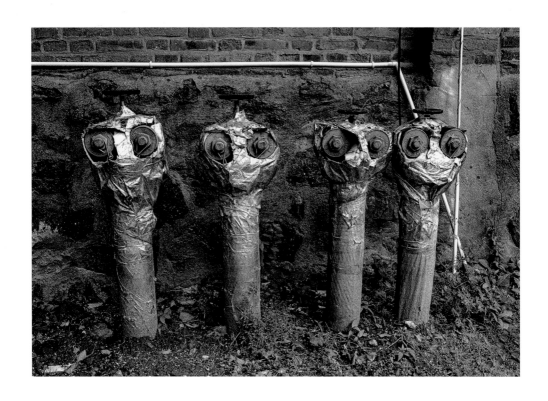

穿锡皮纸的外星人

安徽马鞍山桃园路某宾馆墙角，四个小家伙露着大大的眼睛，
包裹得严严实实，安安静静在站岗。

摄影 / 王晓越

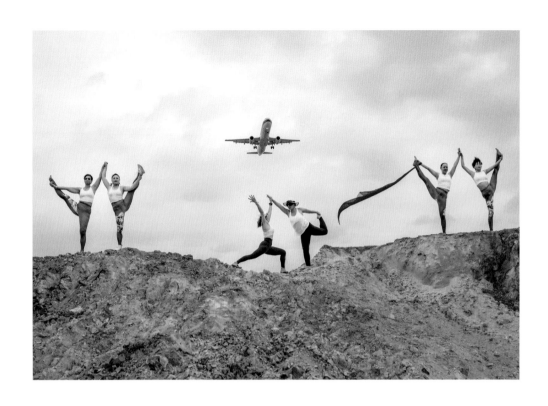

飞机来了

广东省广州市花都区，与飞机亲密的接触，这么远又那么近。
飞机来了，赶快拍照！

摄影 / 林玉英（茗琳）

晒太阳

浙江瑞安明镜公园，暖阳下，农民工趴在长椅子上休息，
就像正在喷水的鲸鱼。

摄影／施明海（上岸尿尿的鱼）

枯藤老树新芽

广东东莞主山村村口，枯藤 + 老树 + 石墩 = 新芽，
石头缝里发新芽。

摄影 / 崔含笑

"全面" 防疫

上海北外滩江滨公园，一过客冲着我的镜头扑面而来。

摄影 / 牛山一号

镜头里都是简单快乐的自己

广东江门开平立园，每年的"3.8"妇女节都会组织"旗袍节"。这位来自台山的阿姨爽朗地答应了我的拍照邀请，还当即走出一个"销魂"的姿势。

摄影 / 美罗

拔罐的老人

四川顾县古镇老街，每到赶集日，老街尽头的老牛角茶馆门口，
乡邻们都来找摆摊的中医，用传统的拔火罐的方法祛风除湿。

摄影 / 理纲

中国功夫

海南三亚的天涯海角，玩"中国功夫"的人。
摄影 / 王爱华

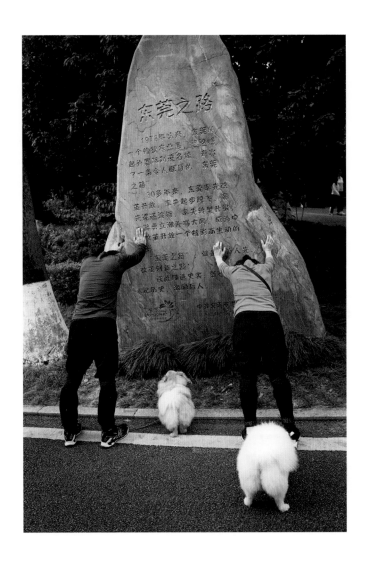

人心齐 泰山移

广东东莞市虎英公园，"东莞之路"大石块前，一对正在锻炼的夫妇正试图推动大石头（拉伸筋骨），两只宠物狗不解地跟在后面。

摄影 / 鲁华

可爱的小眼神

广东省深圳福田区下沙村，看见小朋友递过来的食物，接还是不接，
犹豫的小表情。

摄影 / 章文

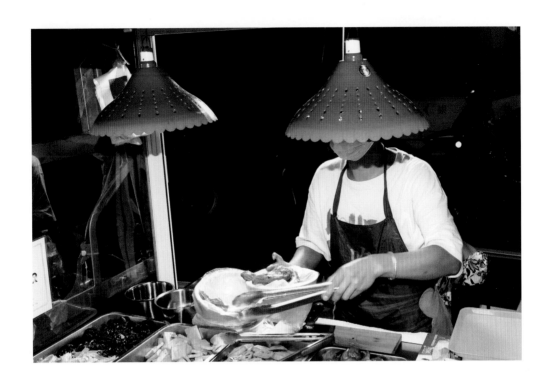

灯罩帽

云南个旧青年路夜市摊，朝八晚六的生活造就了夜市的繁荣，
摊主抓菜手法颇为熟练。

摄影 / 沈书院

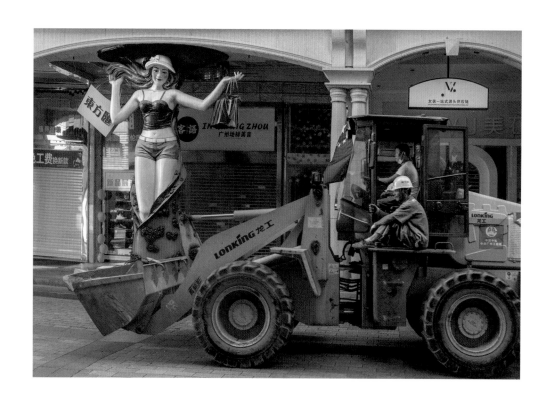

繁忙的挖土机

广东广州，挖土机开进了上下九步行街。

摄影 / 纪泽西

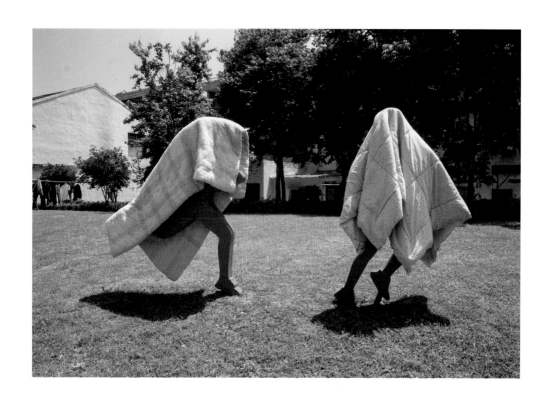

奔跑吧，兄弟！

浙江温州鳌江镇，一对披着被子正在奔跑的兄弟。

摄影 / 平聊老猫

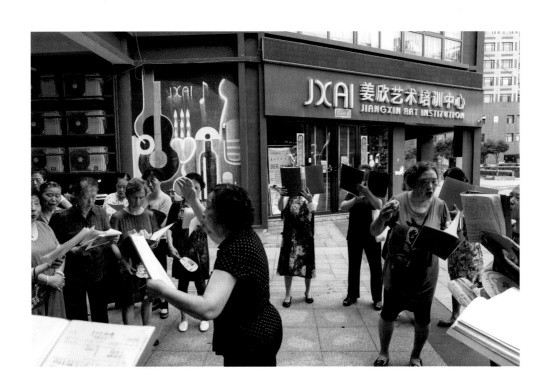

合唱团

江西南昌解放西路玉河明珠，老年合唱团正在分声部练习，
一点都不含糊。

摄影 / 表叔

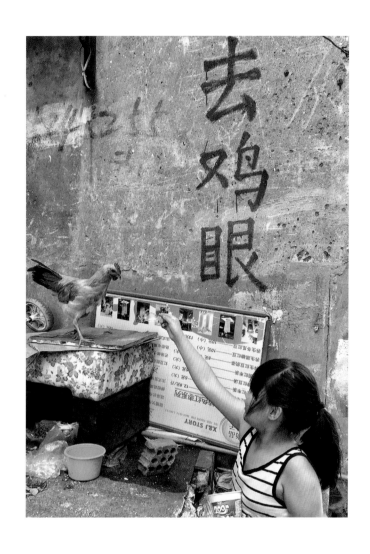

别以为我不识字

江苏无锡永兴巷，小鸡感觉到了莫名的危险。

摄影 / 王钊

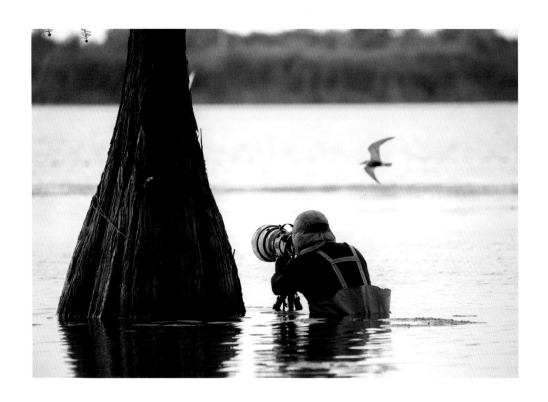

拍啥呢？

湖北黄冈白潭湖，清晨的阳光铺满了湖面，为了拍到心爱的鸟儿，
拍鸟者勇敢地进入水中。

摄影 / 黄鹏

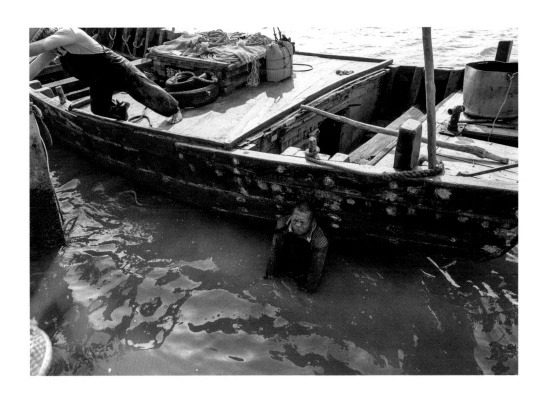

满载而归

海南海口外墩村渔港，渔民陈大伯"咚"一下跳进海水，蹬船离岸。

摄影 / 夏斌

遇见爱情的美好

我喜欢日出的海浪，喜欢日落的湖面，喜欢林间的静谧，喜欢水鸟的欢愉……

　　我喜欢春天的花、夏天的树、秋天的黄昏、冬天的阳光，喜欢每一天的你……

　　我想把世界上最好的一切都给你，但发现，世上最好的是你……

　　关于爱情，是不是很久没有提起这个话题？走在街上，看到美好的爱情，忍不住拍几张，仿佛那是丢失了很久的自己。

　　年轻人的爱情是如此美好，美好得虚幻而遥远，好像来自另一个世界。在爱的谜团中，荷尔蒙熊熊灼烧，为了爱，可以赴汤蹈火、义无反顾；为了爱，可以掏空最柔软的心底，所得哪怕只有一个眼神一个吻，也是万分满足。

雨夜

重庆山城巷仁爱堂前，雨夜中一对恋人走过。百年老巷"山城巷"沿江而建，起伏跌宕，现在也叫"山城步道"。"仁爱堂医院"由法国人创建，创办于 1902 年，是重庆的第一所西医院。

摄影 / 罗延敏（美文馨香）

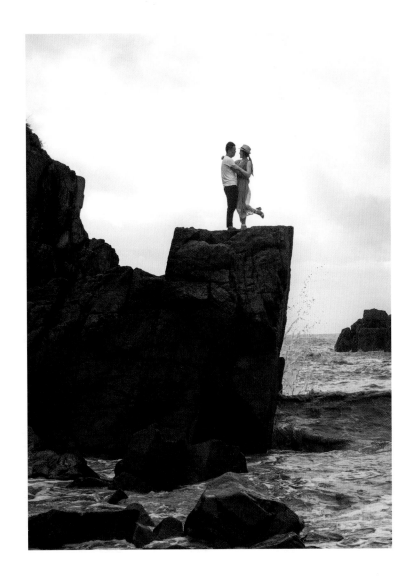

悬崖上的表白

浙江苍南县雾城海边的礁石丛，一对恋人在最高的礁石上留下欢喜相拥的美好瞬间。

摄影 / 陈胜超（凡超）

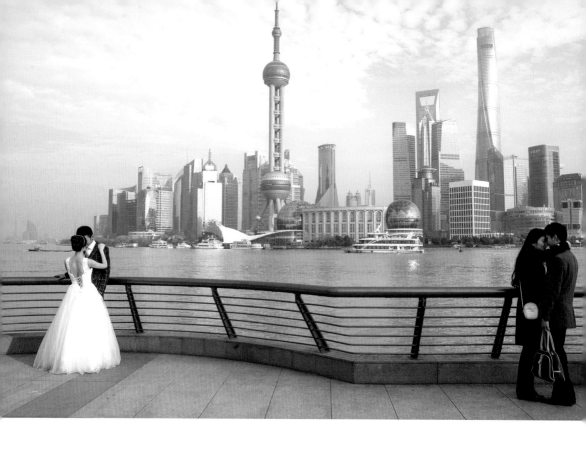

甜蜜蜜

上海外滩正在拍摄婚纱照的新人和甜蜜的情侣，给冬季的上海带来了丝丝暖意。

摄影 / 商根顺

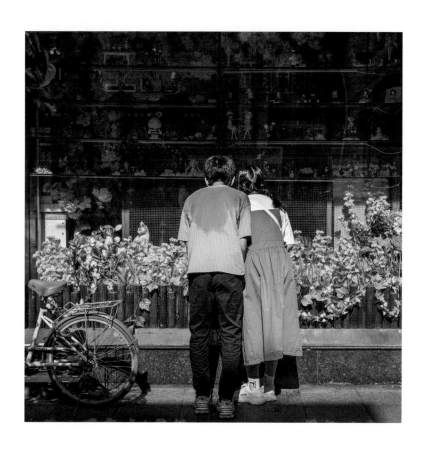

十八岁的单车

广东潮州古城牌坊街，骑着单车顶着烈日，汗流浃背，挑选带着美好愿景的礼
物彼此相赠。青春的味道散发在空气中，全世界都是金黄色的。
摄影 / 万芒

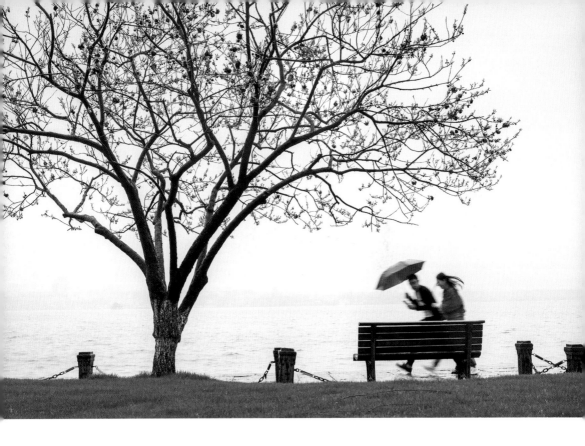

随爱飞奔

浙江杭州西湖白堤,三月底是白堤最美的时刻,桃花盛开,
一对情侣沿着湖边奔跑。

摄影 / 陈其森(高压电)

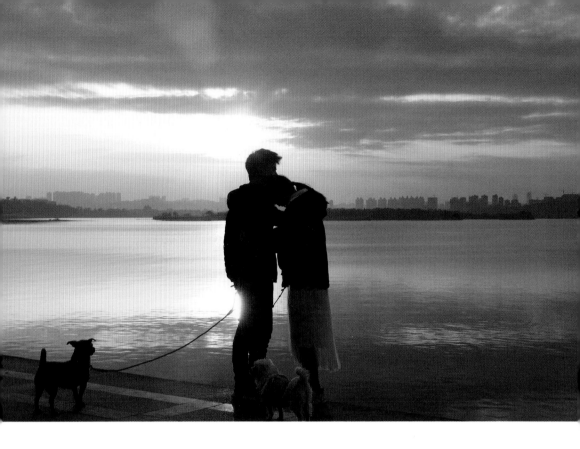

那年，嘉陵江边

重庆嘉陵江畔，龙门古镇的回水码头，落日余晖洒满十几公里外的南充城，
夕阳映射在宽阔的江面，年轻情侣牵着一对小狗……

摄影 / 理纲

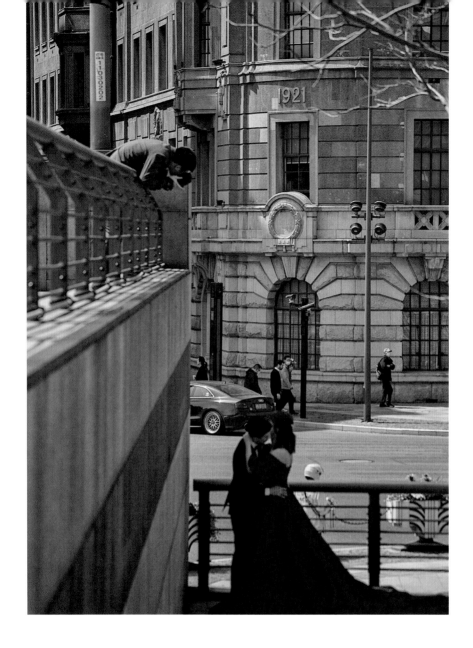

街头婚纱

初春，上海外滩，摄影师正俯身为一对新人拍摄婚纱照片。

摄影 / 杨伟

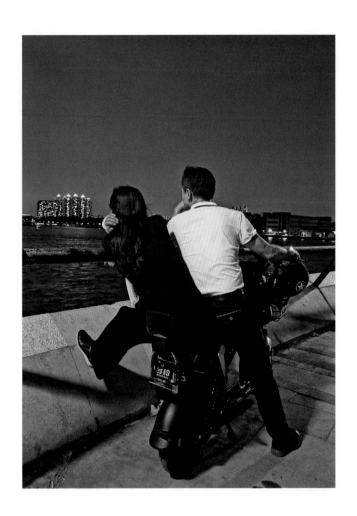

珠江之恋

广东广州的大坦沙岛，一对恋人来到珠江边乘凉，望着江景出神。

摄影 / 叶丹阳

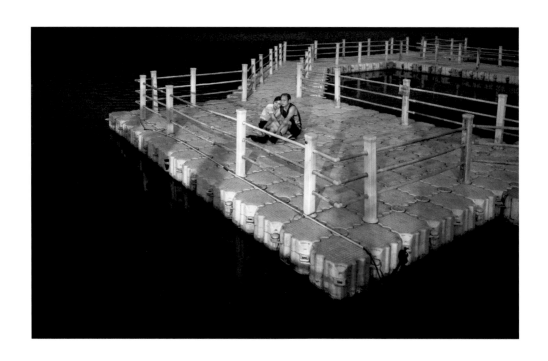

爱之夜

湖北黄梅县云丹山度假小镇，临水平台上，正在进行一台热闹的文艺演出。
旁边湖中的浮坞上，夜风拂过，凉爽怡人，两个相爱的人正温馨交流。
摄影 / 何峰

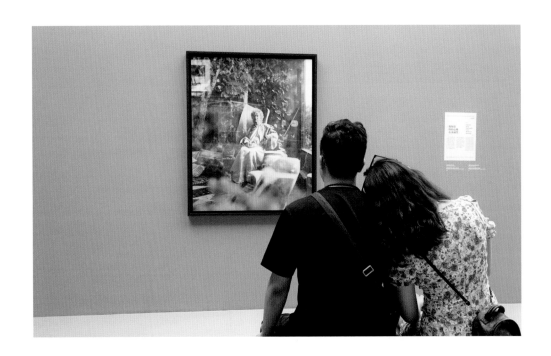

享受静美时光

陕西西安 OCAT 西安馆，埃里克·索斯摄影展，一对情侣依偎在一起，
享受着属于他们的静美时光。

摄影 / 张海霞

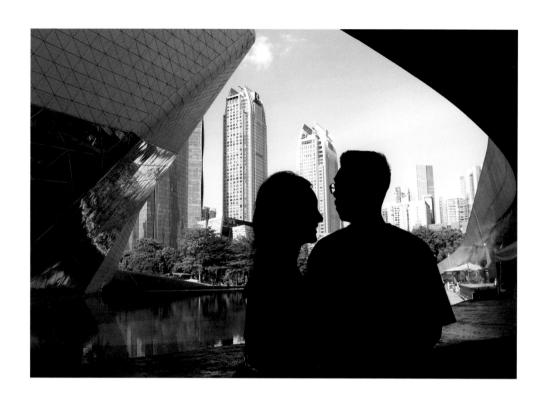

相约大剧院

广东的广州大剧院是年轻人的时尚打卡地。

摄影 / 叶丹阳

热恋的季节

四川成都太古里的夜晚光怪陆离，是热恋情侣的天堂。

摄影 / 李娟（美丽心情）

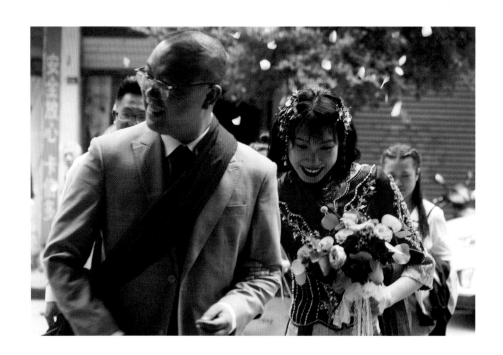

你笑起来真好看

四川省九龙镇大南街，没有大轿，没有豪车，一场四川小镇的婚礼浪漫而纯粹。

摄影 / 理纲

金湖见证爱情

云南个旧金湖码头，晚霞正好，一对恋人在静谧的湖边静静相拥。

摄影 / 钟川

青春正当时

盛气青春，万事无敌，歌酒相伴，豪迈远行！朝气蓬勃的面孔，无私无畏的思想，藐视一切困难的勇气，这些都是青春的特质。

　　"白日放歌须纵酒，青春作伴好还乡。"杜甫的诗句让我们回到年少青春，快意慷慨，鲜衣怒马的时光中，但鲜有人知道，这竟然是杜甫52岁的作品。颠沛流离的生活，让诗人的身体遭受极大的摧残，但他仍能坚强而乐观地吟唱出如此雄壮的青春之歌，成为千古绝唱。

　　游走街头的街拍摄影师，大多过了青春年少的季节，毫无疑问都有过美好青春，他们带着杜甫的情怀，带着青春的记忆，捕捉到现时代下的一个一个靓丽的瞬间——勇往直前，幽怨哀愁，又无所畏惧的青春年华。

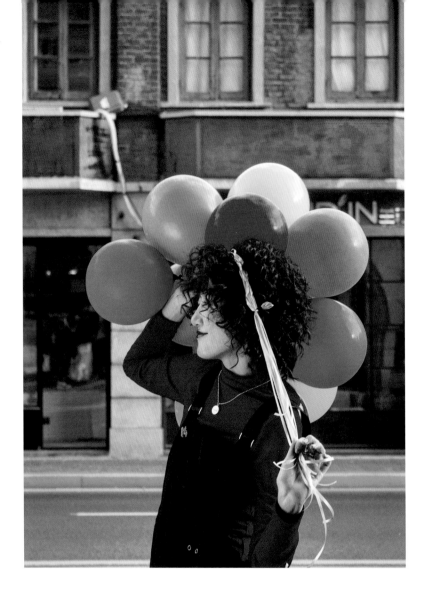

暖洋洋的气球

初冬时节，上海武康路，拿着彩色气球的女孩。

摄影 / 特别（菜）蔡 蔡正茂

"整容"

北京三里屯太古里，艳丽的色彩，时尚的美女，空中的"蜘蛛人"
丈量着美女头像。

摄影 / 杨军

简单的快乐

浙江海西镇，准备下海冲浪的青年，年轻人的快乐就是这么简单。

摄影 / 林颉

多辫女孩

广东广州天河路，一位多辫女孩。

摄影 / 纪泽西

清风徐来

湖南长沙坡子街，清风徐来蒙面人。

摄影 / 陈敏捷

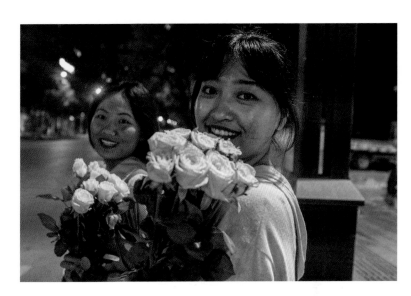

表白日

云南省个旧市，著名的"表白日"，两个女生站在公交车站等车，其中一个双手捧着一束鲜花，从她脸上甜蜜的笑容可以看出，这是一个愉快的夜晚。

摄影 / 王二有只猫

完美自拍

广东东莞民盈·国贸中心，天台游玩的女生正在自拍。

摄影 / 罗晓今

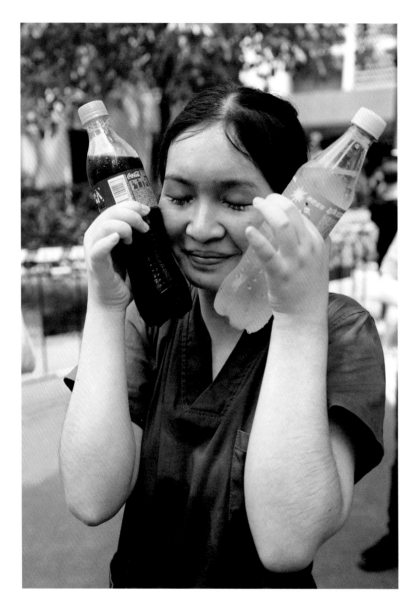

冰镇降温

广东省东莞市南城雅园社区核酸检测现场，护士已经在 30 多度的气温中连续工作了两个多小时，脱下防护服后，她拿起冷饮给自己降温。

摄影 / 涂涛

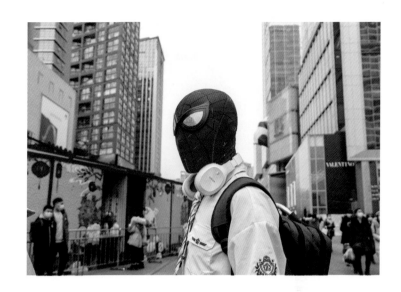

蜘蛛侠

四川成都春熙路上，
一位戴蜘蛛侠面具的
年轻人。

摄影 / 舒焕英

过电的脸

浙江省平阳县鳌江
镇，一时尚青年，不
仅脸过电，帽子衣服
都一起过电。

摄影 / 林颉

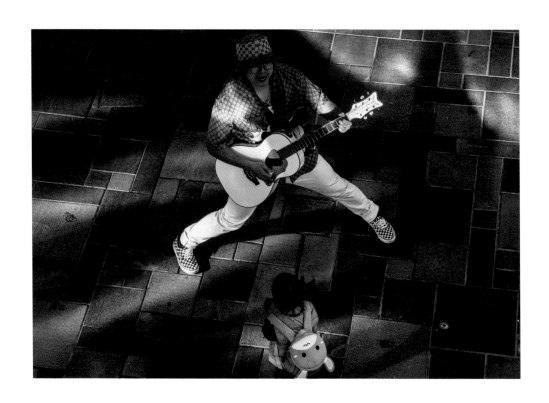

弹了个寂寞

北京三里屯太古里，一名吉他手在街头表演，小女孩驻足观看。

摄影 / 朱恒

红墙之下

上海新天地，光影下凝视远方的路人。

摄影 / 马文贤（部落一哥）

520 嗨起来

湖南湘西土家族苗族自治州花垣县十八洞村，"520 相亲节"，
姑娘们聚在一起又唱又跳，欢乐多多。
摄影 / 康佳慧（慧歌 99）

乡村动漫女郎

浙江安吉刘家塘村动漫节，两位当地学生，精心打扮，
迎接她们最期待的盛会。

摄影 / 周红庆

时尚街头

湖南长沙黄兴路步行
街，提着购物袋满载
而归的时髦女郎。

摄影 / 卢七星

河边直播

江苏吴江江兴大桥边上，
正在做直播的女孩。

摄影 / 沈利民

我型我酷

浙江杭州西湖银泰广场是时尚男女拍照、直播的网红地，
一个红衣汉服女子正在拍摄视频。

摄影 / 周佳清

江边舞者

湖南长沙湘江边，傍晚时分，练习街舞的年轻人。

摄影 / 彭定湘

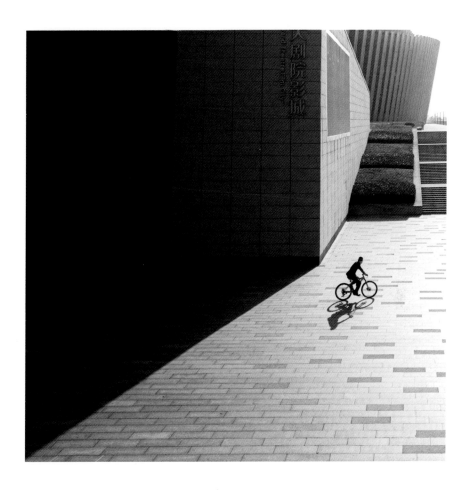

影画中人

江苏淮安大剧院，这里清晨的光影非常漂亮。

摄影 / 朱玉俊

玩耍吧，少年

孩子的快乐很简单，踩水坑、放风筝、爬墙头、跳皮筋、踢足球……无忧无虑的童年，看得成年人好生羡慕……

偶尔放下工作的烦恼，体验一下"不为五斗米折腰"的生活，陪孩子快乐地奔跑，嬉戏在水间，其实不仅是孩子陪伴的需要，也是成年人自我治愈的需要。

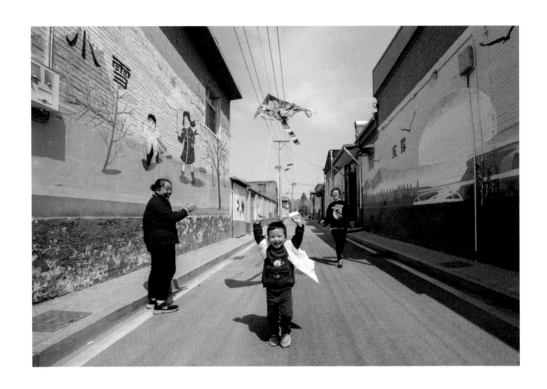

放风筝

山西太原市小店区刘家堡村，王萍带着儿子回到娘家，一家三代人在家门口放飞风筝。
摄影 / 马晓萍（如梦）

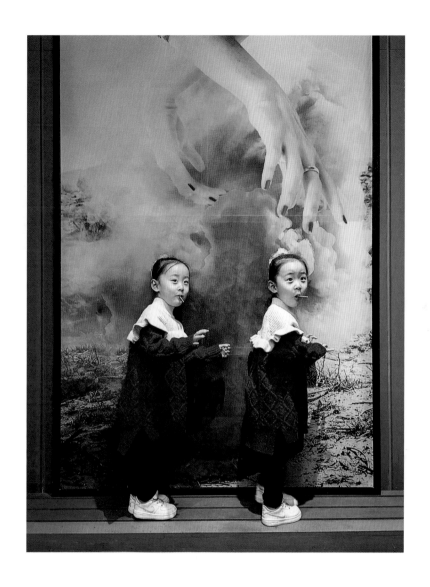

双胞胎的奇异世界

江苏南京虹悦城，一对孪生宝宝，在商场里欢快地跑来跑去。
摄影 / 戴安娜

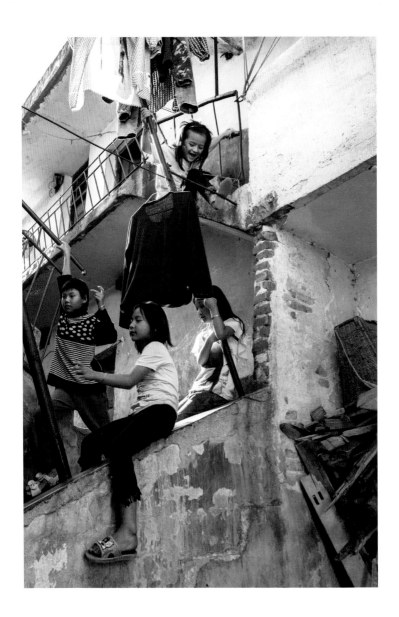

淘气女孩

云南个旧市鄂棚村"韦伯小院",外来务工子女快乐地在楼道间玩耍,
谁说女孩不淘? 上房揭瓦比男孩子都利落。

摄影 / 红烨

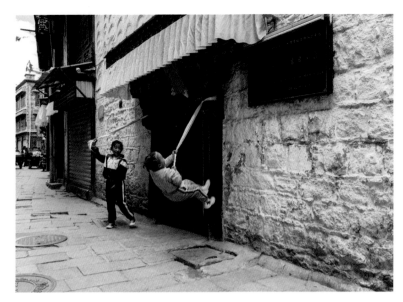

门口打提溜

西藏拉萨八廓街的一
个小巷里，孩子们的
"门框"运动。

摄影 / 陈浩峰

飞檐走壁

云南个旧市老厂镇黄
茅山，留守孩童在
20 世纪 80 年代的矿
工宿舍楼攀爬，飞檐
走壁，动作熟练。

摄影 / 红烨

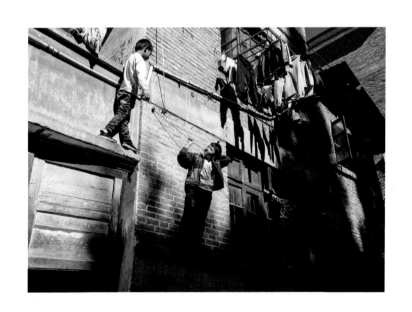

玩球的少年

云南红河珂里楼前，玩球的少年，沐浴在阳光中。

摄影 / 王超

放假喽

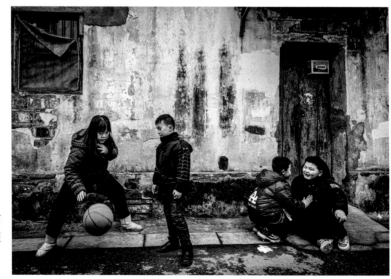

江苏南京老城南门西巷子里，一群放寒假的孩子们正在玩耍。

摄影 / 肖筠（竹叶）

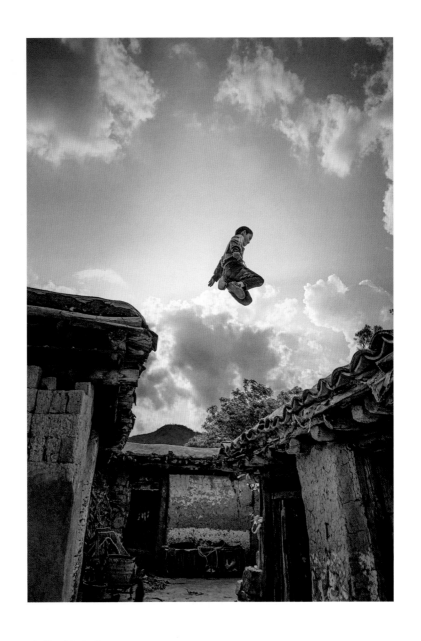

飞翔吧少年

云南省泸西县城子古村，一位少年突然从屋顶上飞过……

摄影 / 于二彩

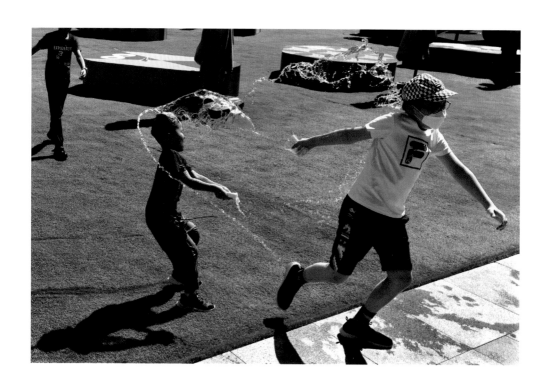

打水战

北京王府井，几个孩子在玩水追逐。

摄影 / 陈杰

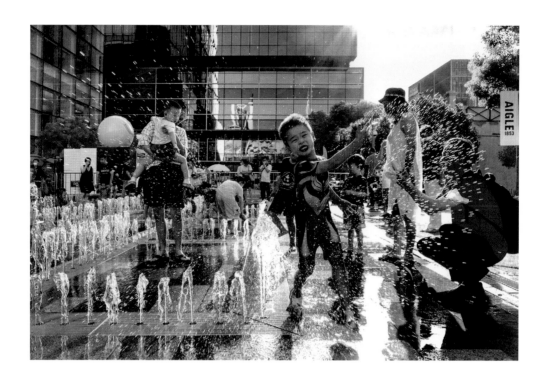

戏水奥特曼

上海静安嘉里中心，穿着奥特曼的游泳服正在玩喷泉的孩子。

摄影 / 特别（菜）蔡 蔡正茂

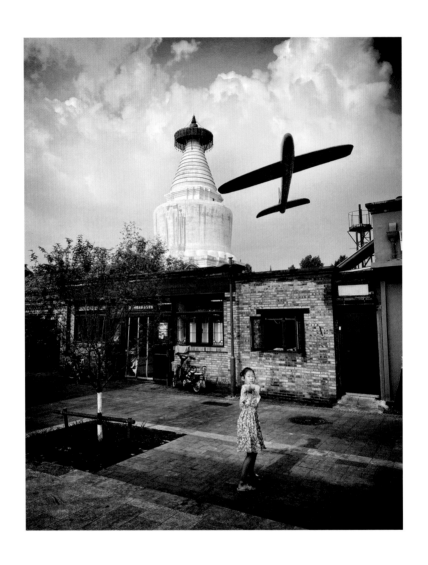

放飞

北京白塔寺宫门口东岔口胡同，小姑娘正在放飞航模飞机。

摄影 / 李保东

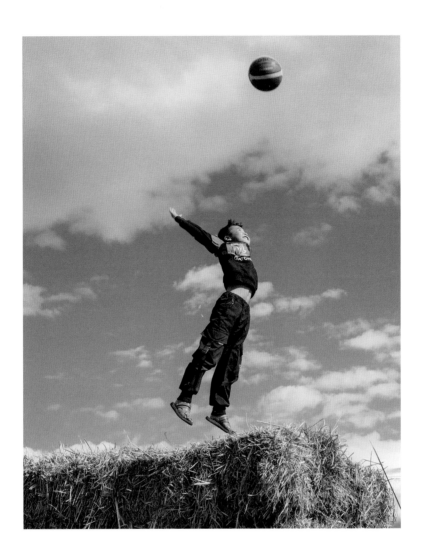

少年、蓝天、草垛

云南省红河个旧市老虎山原云锡公司东方红农场，元旦放假在家的
孩子到堆满草垛的地里尽情玩耍。

摄影 / 朱应忠

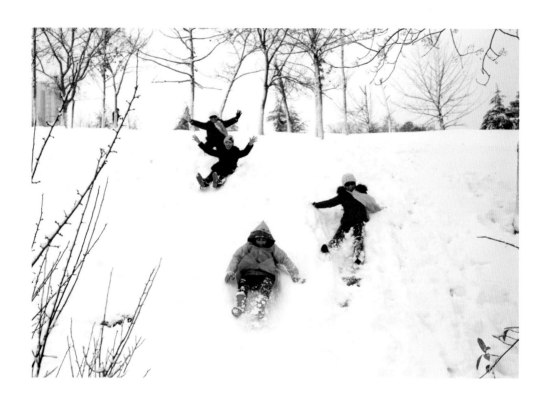

天然滑雪场

雪天清晨，湖北安陆市德安公园，大人和孩子尖叫着从雪坡上滑下。

摄影 / 严红梅（紫梅傲雪）

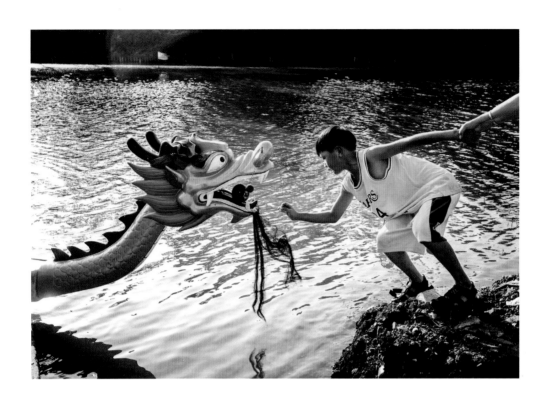

少年的等候

农历六月初五，湖北黄滩镇临江口村举行划龙舟活动。男孩想上船划龙舟，
但因年纪小没被同意。

摄影 / 刘莉

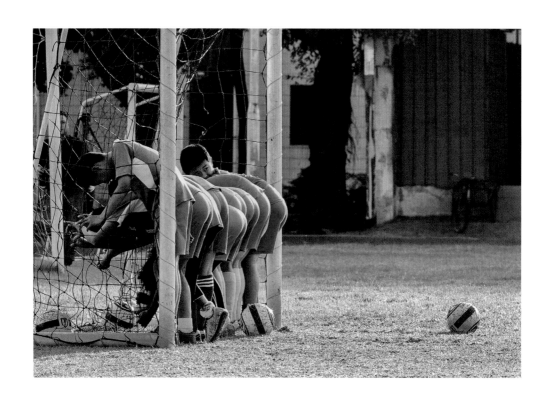

新战术

广东东莞南城阳光中心小学足球课外班晨练，孩子们全堵在球门里，
老师正在远处吊射球门。

摄影 / 涂涛

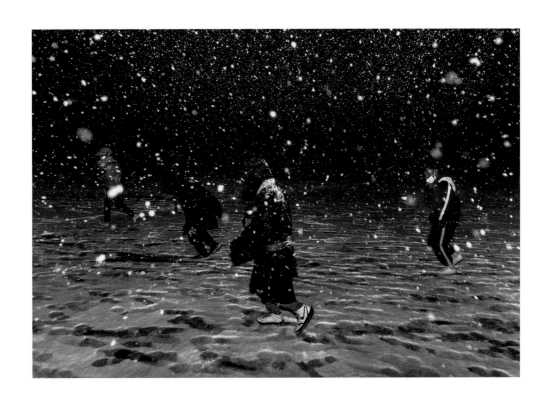

一起上学去

早上 6 点多，四川甘孜若尔盖县麦溪中心小学的孩子们迎着风雪走在上学的路上。这所小学海拔 3600 多米，是方圆几十里唯一的中心小学。无论刮风下雨，只要学校正常上课，孩子们都特别愿意去学校。

摄影 / 宿跃华

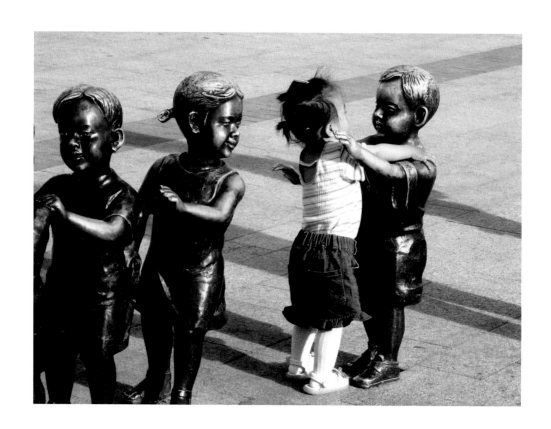

一对好朋友

河北衡水市育才大街，小姑娘跟铜像在玩耍。

摄影 / 焦磊

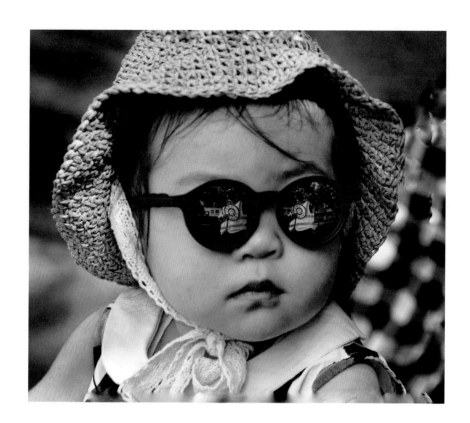

小美丽

安徽合肥庐阳区寿春路，遇见"小美丽"，挺有模特范儿，漂亮又可爱。

摄影 / 庐阳品茗人

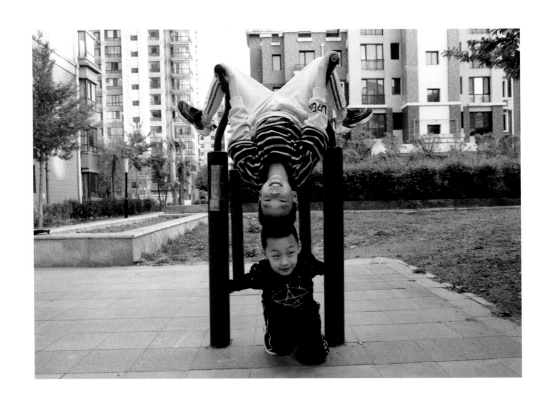

顶牛

辽宁铁岭小区里，小伙伴上双杠，另一个赶紧跑过去保护。

摄影 / 李颖

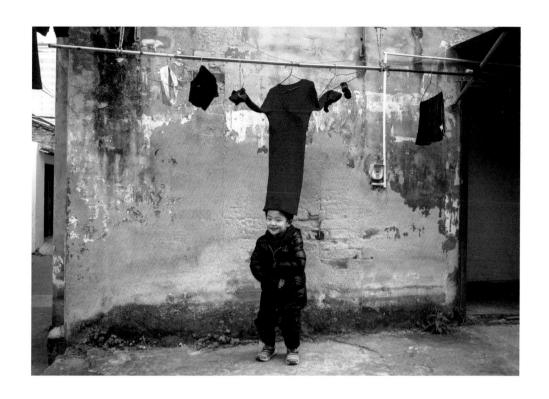

戴高帽

浙江瑞安涌泉巷，一小孩在老房子墙边晾衣架下玩耍。

摄影 / 施明海（上岸尿尿的鱼）

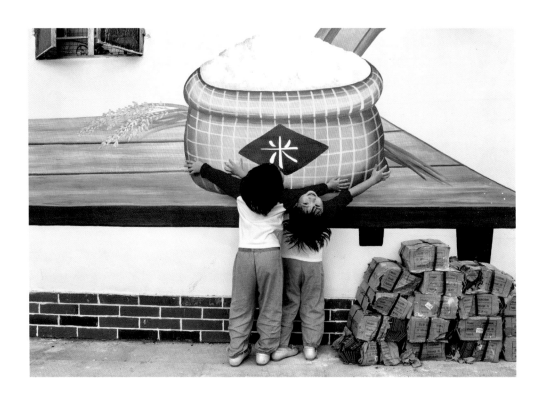

抱一抱

广东东莞厚街石鼓社区，村里正进行改造，四处是墙绘壁画，一对小姐妹正在玩耍。

摄影 / 尹秀文（凡梦）

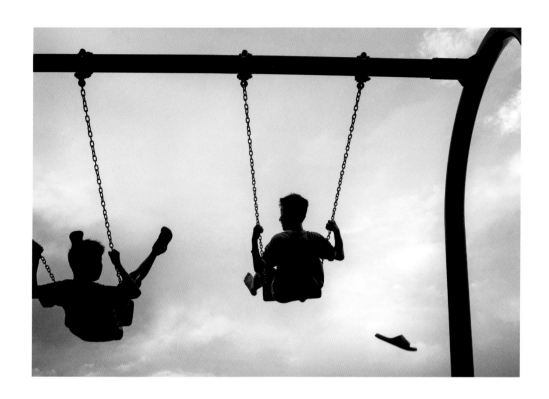

少年滋味

湖北蕲春县云丹山度假小镇，荡秋千的少年们。

摄影 / 何峰

陪伴是最长情的告白

走过青年相识相恋的浪漫，嚼过中年一地鸡毛的碎片，人生走到了相濡以沫的老年。暮年的陪伴，可能是人生中最漫长又最珍贵的一段，一起醒来，一起吃饭，一起出门，一起回家，一起睡觉……

　　相爱容易相守难，浪漫之后的爱情，迎来柴米油盐、一地鸡毛的现实世界，成年人的生活总是不易……

　　择一人，选一城，一生一世，让时光慢慢游走……

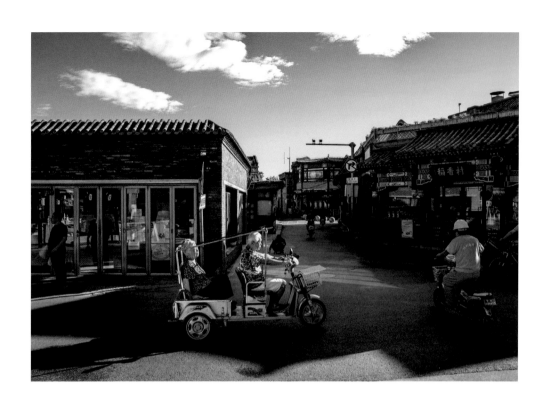

不是谁都有敞篷车

北京烟袋斜街，阳光、白云、敞篷车……

摄影 / 万芒

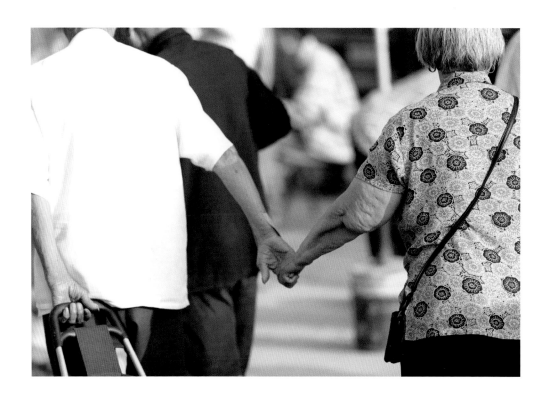

牵手

湖北三里镇北街集贸市场，一对年迈的老夫妻手牵着手在集镇上采买。

摄影 / 张晓光

秘密基地

河南原阳县五马坊村，冬天坐在一起耍挂胡牌，这是村里老太太们最大的乐趣。玩这牌要六个人或者八个人，有时老太太们人数不够，也会接受老头凑数。

摄影 / 杨晓芳（芳草）

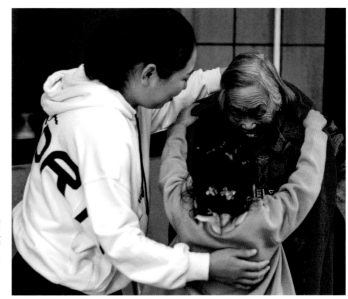

看望

浙江诸暨鼎丰养老院，放假的孩子带着自己的暖意看望孤寡老人。看到孩子们稚嫩的脸庞，老奶奶特别激动。

摄影 / 赵程语 CHENG

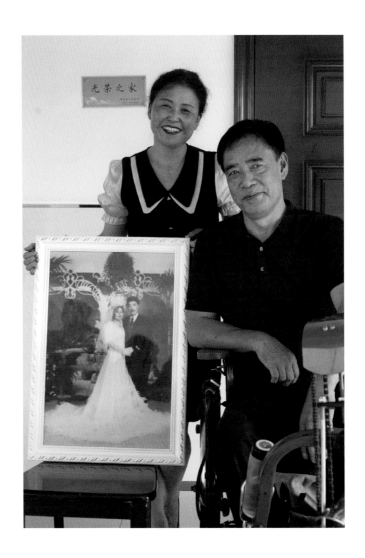

荣誉军人

陕西省荣誉军人康复医院，夫妇俩从小青梅竹马，小伙子20多岁时，在一次执行战斗任务中受伤瘫痪，姑娘毅然与他举行婚礼，担负起照顾他后半生的任务。婚后，他们有了自己的孩子，家庭幸福美满。
摄影 / 张海霞

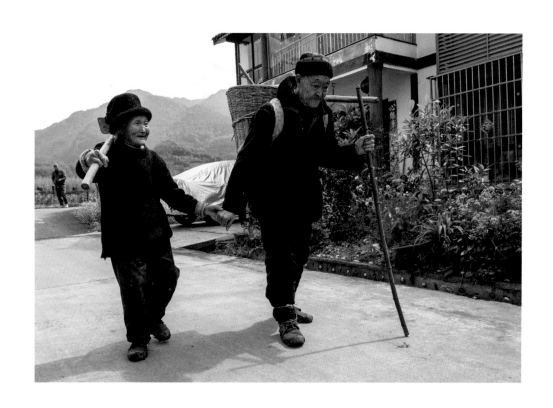

幸福其实很简单

四川芦山龙门镇，两位当地老人牵着手从田间劳作回来。
老爷爷沉稳不露声色，老奶奶脸上洋溢着幸福。
摄影 / 刘福生（老土豆）

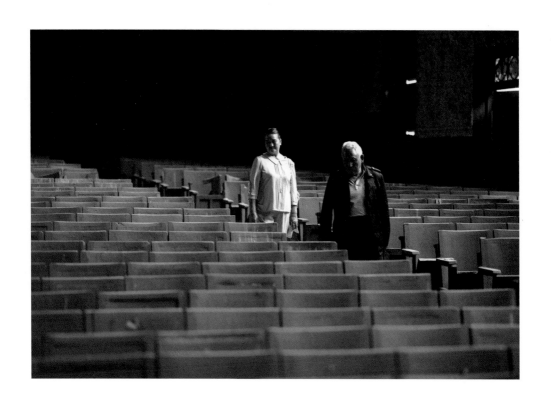

追忆往昔

云南德宏州陇川农场已经废弃十多年的礼堂兼电影院，两位农场退休职工夫妇，
时隔 40 年后再次来到这个地方，静静地追忆过往时光。

摄影 / 李亚南（牧楠）

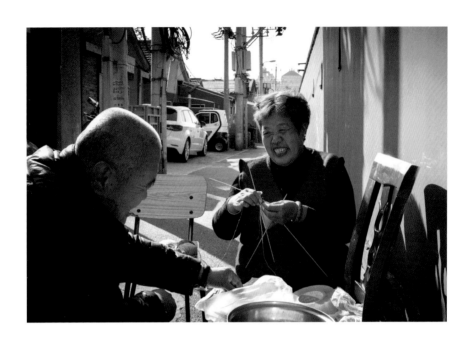

却道是平常

北京白塔寺下四合院里，住着胖姐夫妇。胖姐爱唱歌，爱走时装秀，是那片胡同的领军
人物。她常组织老太太们活动，老伴也非常支持，帮着张罗。夫妻俩在胡同里晒太阳，
唱着歌，做着家务。

摄影 / 郑白莉

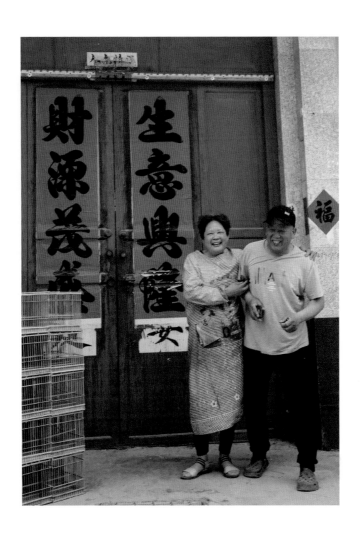

一起来拍照

山东青岛即墨大欧村，为一对做鸟笼的夫妇拍合影时，丈夫非常不好意思，被媳妇硬拉过来。

摄影 / 宋炳华

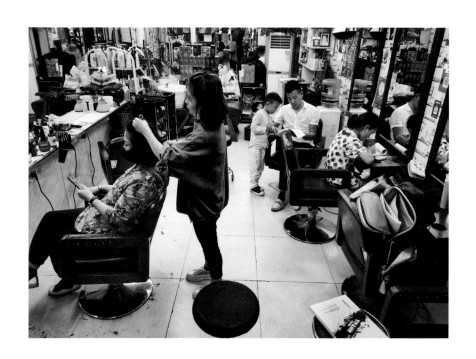

开发廊的一家人

安徽合肥市九华山路，开发廊的一家人，零而不乱的场景，
透着温馨、踏实、幸福。

摄影 / 庐阳品茗人

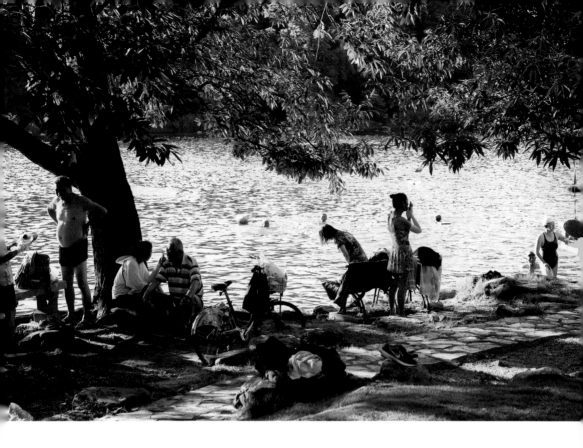

相约游泳

江苏南京市中山陵紫霞湖，游泳爱好者每天清晨结伴而来，
享受一天中最美好的时光。

摄影 / 郑成思远（棠邑南桥）

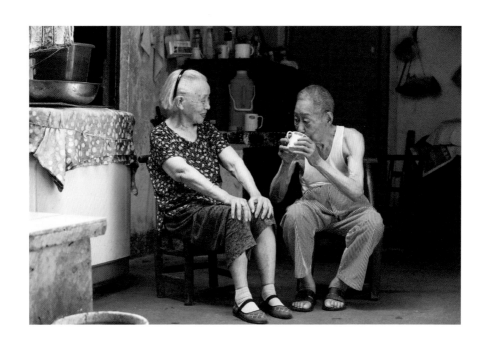

偕老

湖南长沙开福区望麓园巷，一对八十多岁的慈祥老人聊着家常。

摄影 / 彭定湘

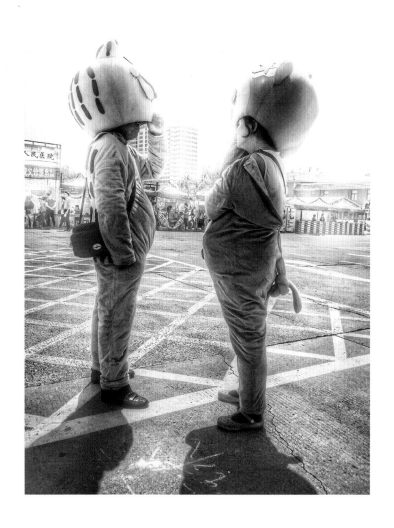

透气的大头娃娃

初夏，河南焦作市影视城广场，一对"大头娃娃"摘下厚重的玩偶帽子，透了透气。他们是夫妻，孩子在上大学，家里的父亲生病需要用钱，两口子冒着炎热，到影视城广场来兼职表演挣钱。

摄影 / 毋亿明

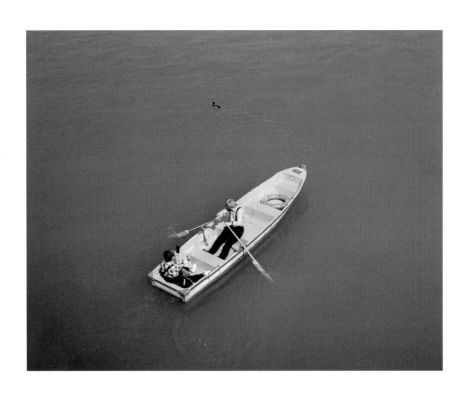

让我们荡起双桨

荡起双桨，回忆当年的美好时光。北京颐和园，一对老夫妻在昆明湖中划船。

摄影 / 黄雪峰（游荡的山）

形影不离

山东济宁市古运河畔，这对老人均已八十多岁，每天形影不离。

摄影 / 张建中（风力马）

极致幸福

清晨，广东茂名中国第一滩（海滩），赶海的一家三口。
摄影 / 钟致颖

拥抱月球

中秋节，广东东莞东城街道香遇百花园，一家四口正和发光的月球拥抱。
摄影 / 黄翟建

爱的依托

河南焦作龙源湖公园，绚烂云彩之下，母亲手托起孩子，深情凝望。
摄影 / 毋亿明

再苦也是甜

夏日，上海杨浦街头，大雨滂沱，父亲抱着儿子一路欢快地奔跑。
摄影 / 杨伟

让我抱抱

浙江景宁大漈乡，邻家叔叔难得回家，想抱抱小宝宝，孩子有点认生，怯生生往后躲。

摄影 / 朱才林（我不烦）

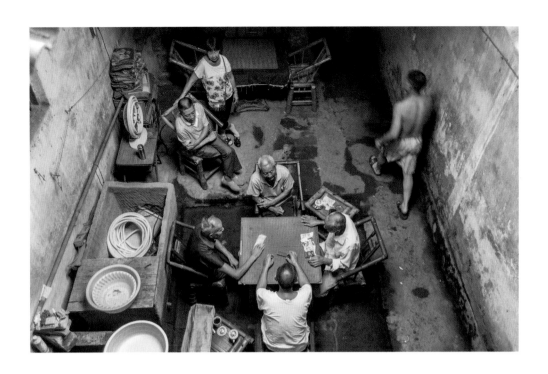

打川牌

四川简阳石桥古镇河边一间狭小的茶馆，几位老人正在打"川牌"。"川牌"又称"长牌"，是西南地区独有的牌具。现在会玩"川牌"的年轻人越来越少。

摄影 / 周代学

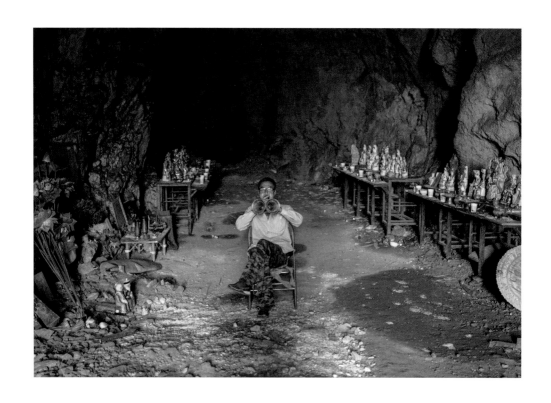

仙人洞中的思念

辽宁海城市孤山镇，六十左右的老大哥的老伴去世了。想老伴儿时，
老大哥就会一个人去小孤山仙人洞古人类遗址吹唢呐。

摄影 / 李志新

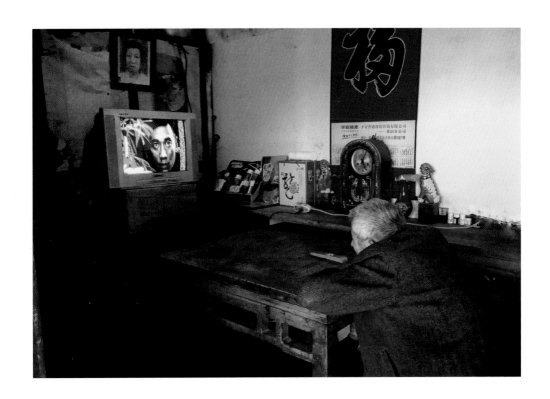

思念绵绵

安徽休宁县五城镇双龙村，老人独自在堂屋看电视。屏幕上影视人物
与老人对视。墙上挂着老伴的遗像，与老人朝暮相伴。

摄影 / 庐阳品茗人

城
市
精
灵

动物来到人间，命运各不相同，存在的方式也不尽相同：有的作为餐桌食材，有的作为生活伴侣，有的是人类事业的合作伙伴……

　　在生命漫长的进化旅途中，我们有幸成了人，猫有幸成了猫。一路走来，从未远离，似乎又很难亲近，猫咪总是傲娇地在某个地方看着你。

　　狗狗是人类生活中最善解人意的动物。这种生灵，天生具备健康人类社会所需要的众多优秀品质——忠诚、守信、忍耐、坚毅、勇敢……

　　因为这些动物的存在，人类社会也多了很多趣味和内容。

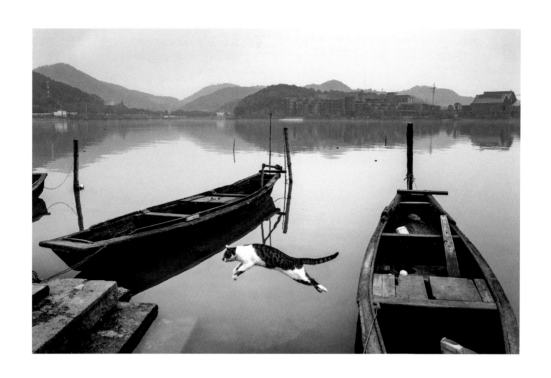

飞猫传奇

浙江宁波东钱湖边，一只花猫飞速从渔船上逃离。

摄影 / 俞丹桦

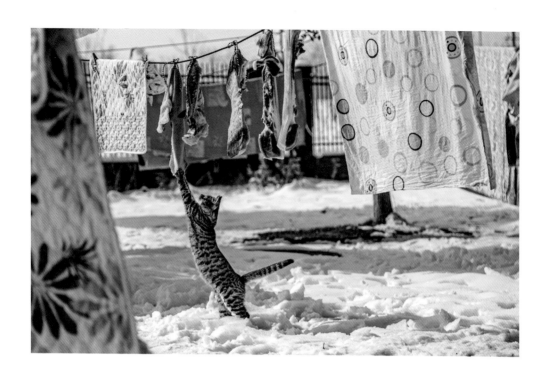

捕猎

安徽马鞍山霍里镇，农家大院内晒了各色各样的床单、床垫，
中间还晒有腊肉，一只家养猫在扒腊肉。

摄影 / 王晓越

茶馆网红猫

四川成都彭镇观音阁老茶馆，有只人见人爱的网红大橘猫。

摄影 / 兔哥 . 赖柯

你是谁？

上海黄浦区街心公园，与一只猫咪的偶遇。

摄影 / 马文贤（部落一哥）

遛猫

湖北武汉汉口江滩的街头，喵星人耐不住闷热，爬上了座驾。

摄影 / 戴安娜

买瓜赠猫

河北邯郸，水果店里的小猫，隔着玻璃看向外面的世界。

摄影 / 段波（太行飞鸟）

觅水的三花猫

浙江瑞安市玉海街道忠义街，流浪的三花猫一边喝水，一边紧张地张望。

摄影 / 曾园园

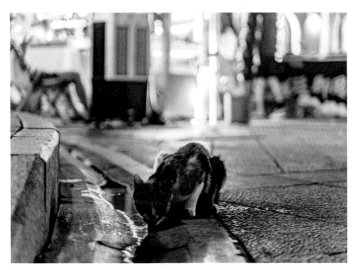

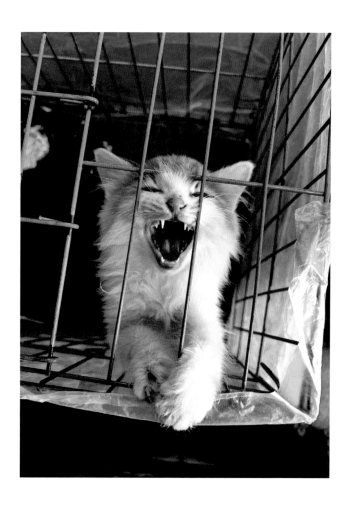

放我出去

临近春节，广西桂林市花鸟市场，一只待价而沽的猫正在拼命嚎叫。
摄影 / 石清竹

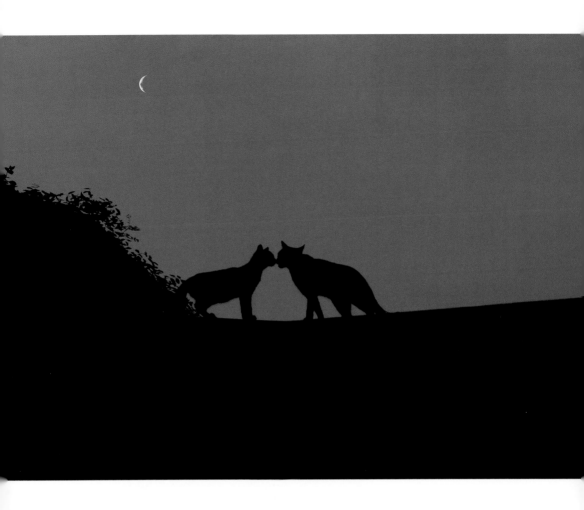

城中村的猫咪

安徽马鞍山市金家庄区孟塘小区，墙头两猫凑在一起，月光正好。

摄影 / 王晓越

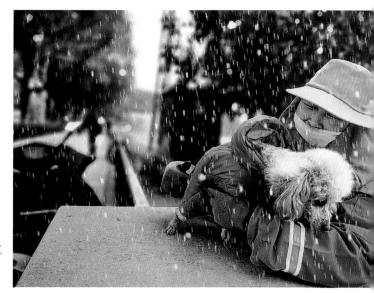

相伴

江苏南京卡子门地铁口，环卫工人和她的狗狗相依相偎。

摄影 / 戴安娜

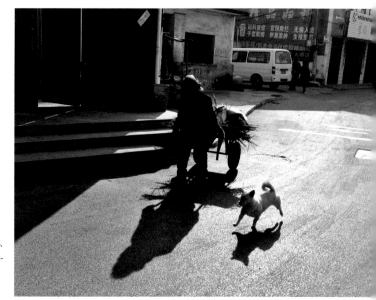

相伴

湖北孝感小河明清古街上，老人、小车、小狗，在阳光下勾画出一个欢乐祥和的早晨。

摄影 / 张晓光

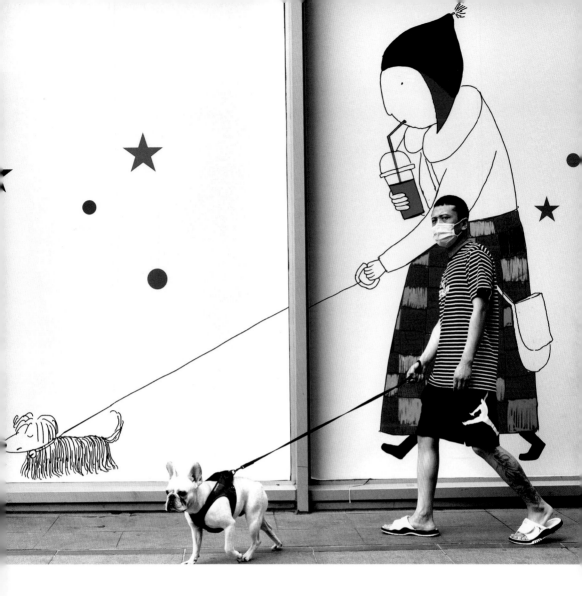

平行线和三角形

北京朝阳区三里屯，一家商铺外，一男士牵着一只狗走过，
与墙面卡通画相映成趣。

摄影 / 杨军

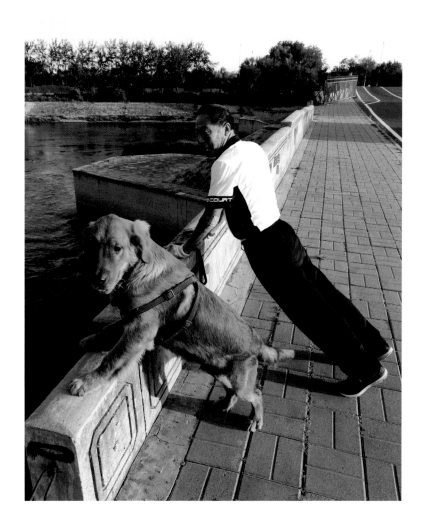

一起做运动

北京通惠河桥上，一位男子带着他的爱犬晨练。

摄影 / 杨军

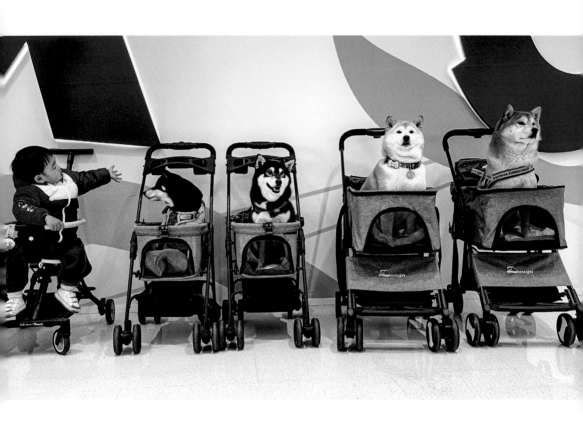

狗狗俱乐部

江苏南京，定期约会的狗狗俱乐部。

摄影 / 肖筠（竹叶）

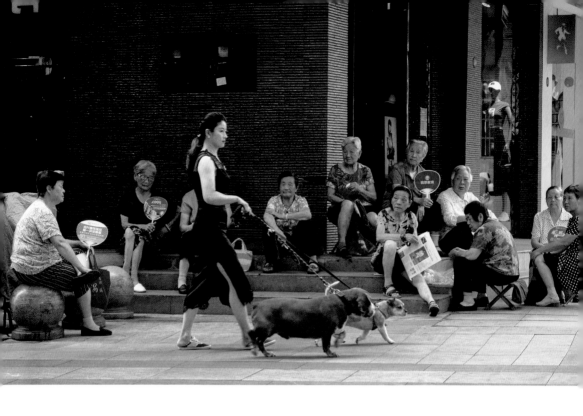

走过夏日的街口

安徽安庆人民路华清池西，酷暑难耐的夏日街口，一位穿着时尚的女子牵着她的爱宠走过纳凉的人群，空气突然凝固了，所有的目光聚焦起来……

摄影／杨玲（孚玉青杨）

撒娇

广东佛山护红巷是佛山最古老的旧街之一。重阳节，老人在家门口把聚宝盆内的金银衣纸燃烧以祭祖。听到外面有人说话，狗狗跑出来撒娇。

摄影 / 刘铁惠（荷叶典典）

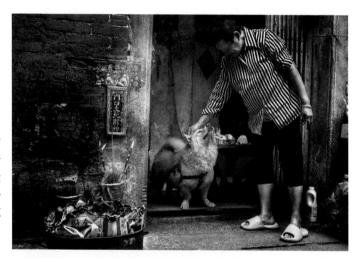

陪我玩会儿

湖北武汉汉口花楼街一家卖活鱼的店，主人忙了一天，刚坐下来休息，粘人的斑点狗让主人陪它玩一会儿。

摄影 / 张忠

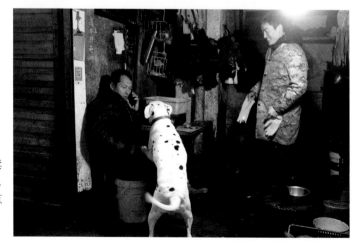

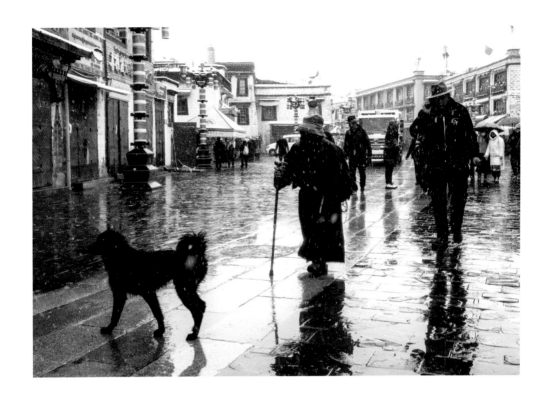

一起回家

西藏拉萨的街头，初春雨夹雪，到处阴冷湿漉漉，
狗狗跟着主人的步伐，一步也不敢走远。

摄影 / 小船 . 洛阳张耀

模特

浙江诸暨赵家镇仙甸村，邻居家自带模特感的狗儿们。

摄影 / 宣利月

一点都不重

安徽芜湖市繁昌区西门，邻居家女主人抱着爱犬从门前经过。

摄影 / 程卫国

为了爱情游泳的狗

天津武清区的湿地公园，"大只"（狗狗的名字）胆小不敢下水。突然，一只白色母狗路过，
爱情给了大只无穷的力量，它勇敢地从桨板上跳下，追了上去，与白狗在岸边追逐玩耍，后
来被强行分开，仍然念念不忘。
摄影 / 天之角

放牛

四川色达县，5 岁的藏族小姑娘在山坡上放牛。

摄影 / 霞飞

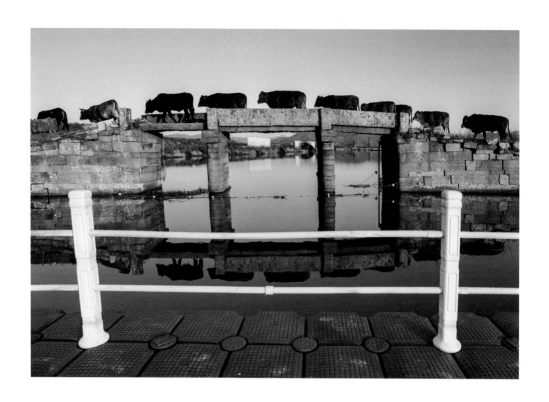

晚归的牛

浙江宁波东钱湖大堰路附近，有大片已拆待建的荒地，斜阳下牧牛依次过桥。不久，这座浮桥被拆，接着又成了宁波国际会议中心建设工地，这样的场景一去不复返了。

摄影 / 俞丹桦

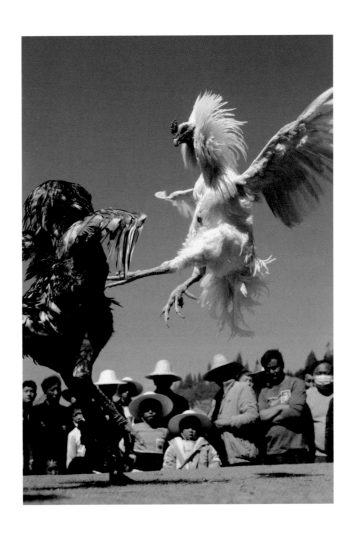

战斗鸡

云南蒙自老寨乡斗鸡场，一只茶花鸡杂交的白斗鸡分外引人注目，
斗鸡爱好者们都在给这只姿态潇洒漂亮的白鸡加油。

摄影 / 朱应忠

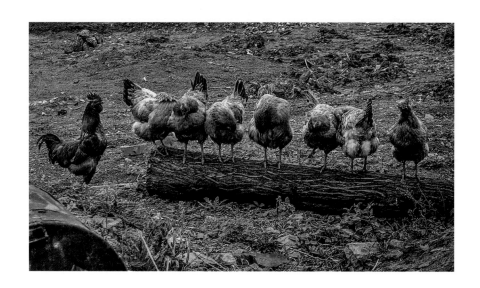

"选美"

安徽宣城查济村，农民家院子里，七只母鸡整齐站着，公鸡正在幸福地踱步"选美"，不知道该向谁表白。

摄影／王晓越

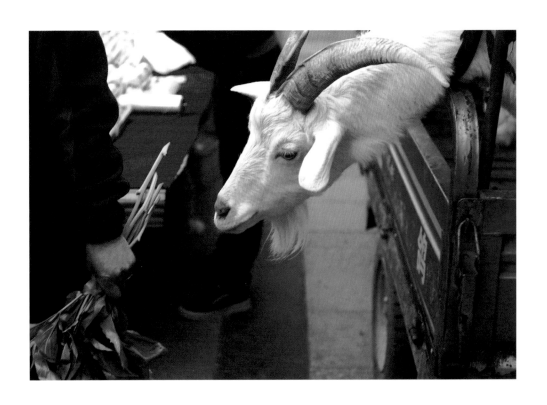

惦记美味

黑龙江牡丹江东四桥边的端午庙会，一只在路边为客户现场挤奶的羊，
饥饿难耐，看见青叶直砸嘴巴。

摄影 / 姜辉

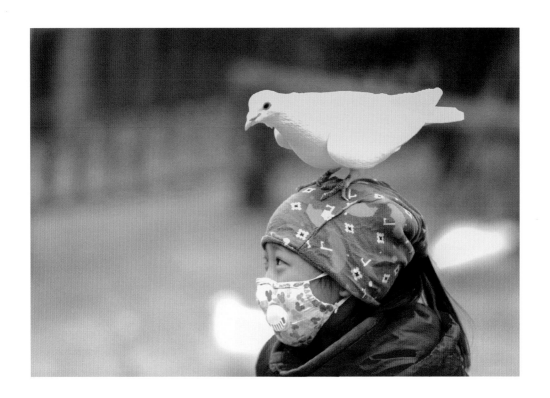

白鸽与女孩

陕西西安市市郊，白鹿原白鹿仓景区，一只胆大的鸽子栖在
小女孩头顶。

摄影 / 李春定

民

以

食

为

天

"吃"在每一个中国人心中，是如此神圣，又是如此亲切。

"养家糊口""靠山吃山、靠海吃海"；吃的是手艺饭，吃老本；混得好，叫做"吃得开"；补习功课叫做"吃小灶"；嫉妒叫做"吃醋"；人家不想见你，叫做"吃闭门羹"；思考问题叫"咀嚼""品味"；打麻将凑成好牌叫做"吃牌"；足球比赛犯规受处罚叫"吃红牌"；交通违规叫"吃罚单""吃红灯"。

民以食为天，让我们看看，街拍摄影师们走街串巷，捕捉到一个个关于"吃"的镜头。

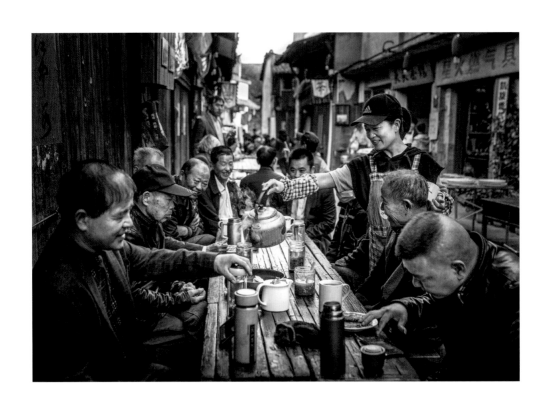

今天吃点啥？

浙江金华游埠古镇永安码头镇，店铺林立，商贾云集，当地人喜欢聚在一起吃早餐，渐渐演变成了特有的早茶文化。喝着大杯泡的茶，肉沉子、豆腐汤圆、炒粉干、带饼油条……各种早餐换着花样点，很是惬意。

摄影 / 黄林

喝茶卖菜两不误

浙江桐乡马鸣村，喝早茶的老农们摸黑出门，在茶馆里相对固定的位置，
一边喝茶，一边卖自家地里种的蔬菜瓜果以及鸡鸭。

摄影 / 朱才林（我不烦）

集市

湖南湘西矮寨镇集市，老人
们正在摆摊。

摄影 / 蒋丽田

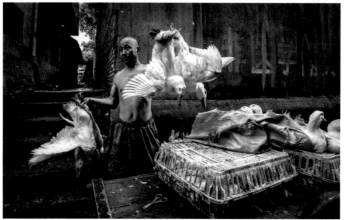

老街

湖南湘西泸溪县浦市镇老街，
一个光着膀子的中年男人从
集市归来。

摄影 / 蒋丽田

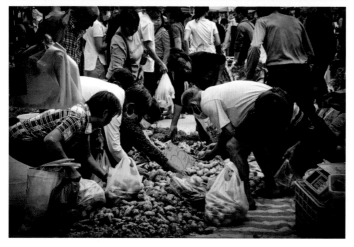

珠三角最大的墟市

广东佛山顺德伦教三洲墟是
珠三角最大的墟市。一到周
日，本地人外地人把各种类
型的农产品摆在这里露天卖。

摄影 / 刘铁惠（荷叶典典）

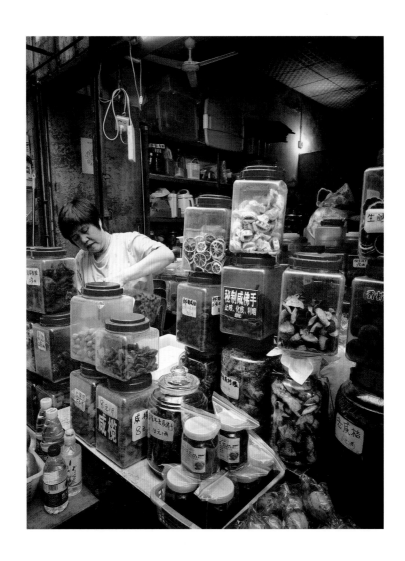

芹菜塘葵衣街

广东东莞市芹菜塘葵衣街有各式老字号、传统制衣店、怀旧小吃，
是感受怀旧东莞和风土人情的必去之地。

摄影 / 袁泳钦（白朱古力）

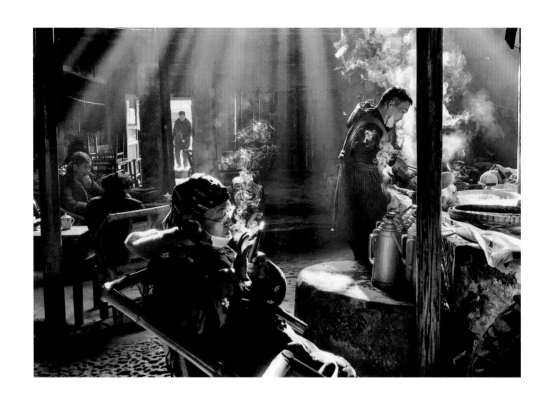

老茶馆

四川成都观音阁老茶馆，茶馆就是四川的社会缩影，上千年的市井文化
都浓缩在这冒着白气的一方天地，不变的人间烟火天天在上演。
摄影 / 兔哥 . 赖柯

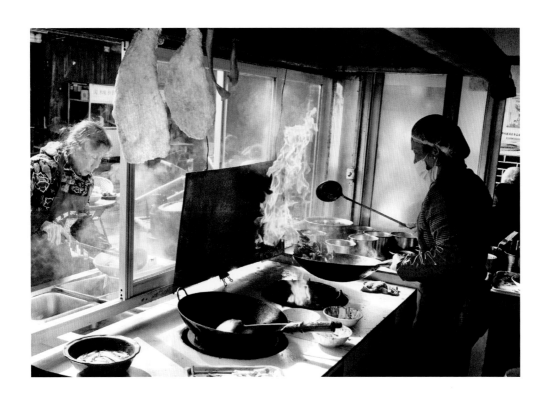

苍蝇馆子

四川成都彭镇老街苍蝇馆子,虽然环境不尽如人意,味道却是极好的,
而且价格实惠,特别有市井烟火气。

摄影 / 兔哥 . 赖柯

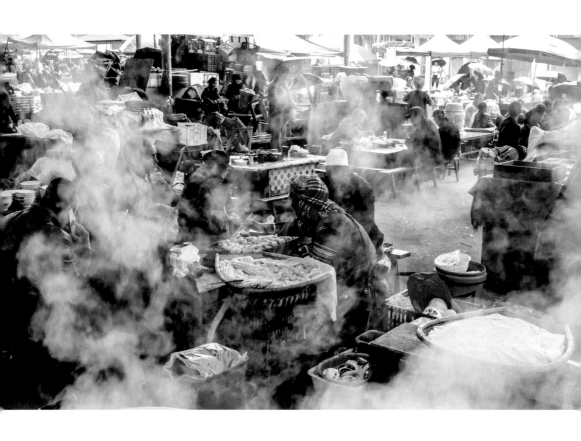

栽秧又逢街子天

四月，云南元阳胜村乡农贸市场，栽秧时节又逢街子天，大家到集市上买好农用具或卖完货，坐下来叫上一碗酒，要一碗现蒸的卷粉或红米线，点上几块烤豆腐，这些就是最简单的美味。

摄影 / 朱应忠

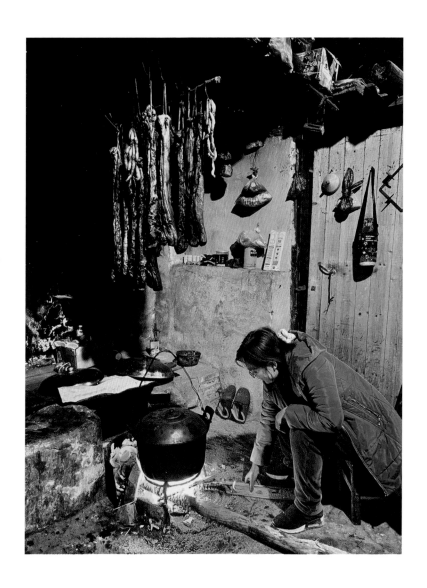

制作腊肉

广西桂林市资源县中峰乡,春节将至,熏了一年的腊肉即将成为桌上美味。

摄影 / 石清竹

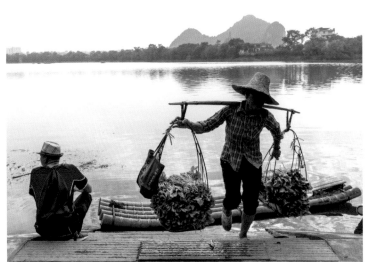

卖菜

广西漓江龙船坪段，破晓时分，江对岸的菜农阳大姐，划着竹筏载着当日清晨采摘的新鲜蔬菜到龙船坪早市出售，这样的本地种植蔬菜深受市民喜爱。

摄影 / 余田

家门口吃饭真香

江苏苏州山塘街，当地居民一日三餐摆在门口，一边吃饭一边聊天，只要不刮风下雨，每天如此。

摄影 / 纪荷香

到底几斤?

贵州青岩古镇,买菜的和卖菜的都很认真。

摄影 / 陈德芳

北海晨曦

广西北海侨港码头的晨曦，北海人的生活从这里拉开序幕。许多北海人祖祖辈
辈以码头为生，码头是他们的人生，也是他们的生活。

摄影 / 朱恒

肉铺

云南个旧焉棚村，街拍胜地之一，经常有全国的街拍影友慕名而来。

摄影 / 钟川

喜
洋
洋

中国人的许多节日，就像中国人的文化密码，只有中国人自己掌握着其中的奥秘。每一种节，都是文化和历史的承载，里面有说不尽道不完的历史故事，蕴藏着丰富的中国人文精神内涵。

　　从正月春节开始，一年到头的日子被各种各样的节日串起来。红红火火的小日子，全靠勤奋的双手打拼出来。

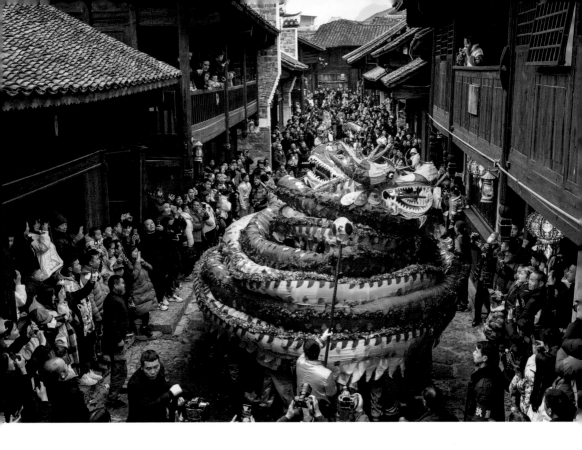

寨英滚龙

正月十三，贵州寨英古镇，寨英人滚龙庆贺新春，祈求"风调雨顺，国泰民安"。寨英滚龙是中国的非物质文化遗产，有600多年历史。当地人用竹篾扎龙头、龙骨、龙肋，用绸布做龙皮，龙内部点有烛火（现多用 LED 灯），龙身闪亮。舞动时龙身翻滚幅度大，像滚动着的龙一样，故名"滚龙"。

摄影 / 陈德芳

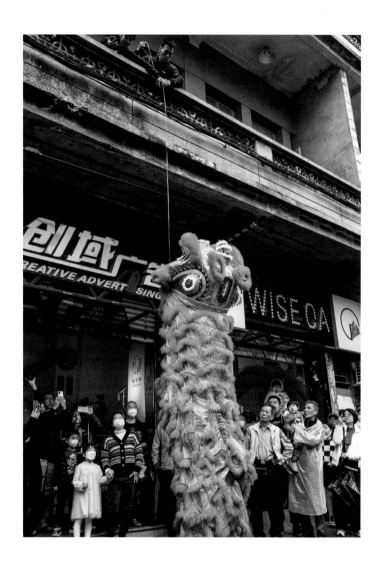

元宵采青

兔年元宵节，广东东莞石龙醒狮闹元宵，醒狮走街串巷进行采青。这家增加难度，把生菜从二楼吊下去让狮子采青，围观群众看得好紧张。

摄影 / 凡梦

年年有余

大年三十，浙江杭州市临安区高虹镇石门村，老人买鱼回来遇见抱着孩子的邻居。

摄影 / 刘延风

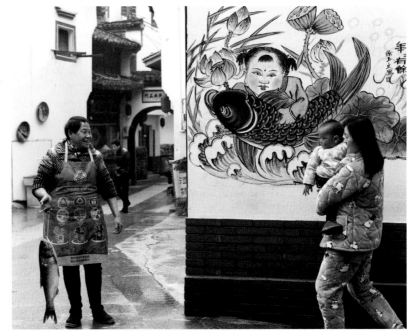

爆爆米花

年味正浓，浙江杭州临安石门村，孩子们看着爆米花又兴奋又害怕。

摄影 / 刘延风

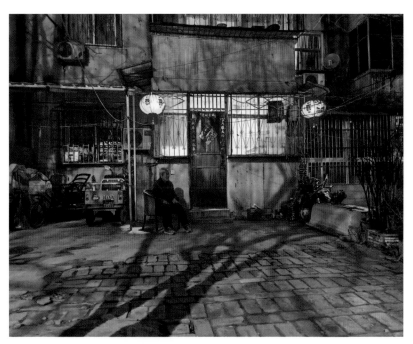

思念

河南商丘，红灯笼营
造出一份暖意。吃过
年夜饭，婆婆静静地
坐在家门口，思念远
方的亲人。

摄影 / 梁瑛

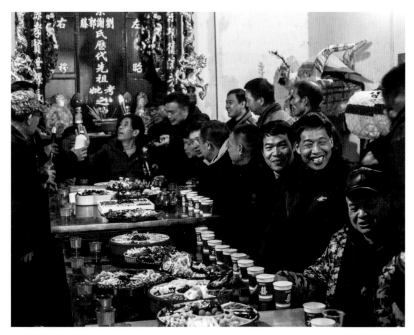

就盼这一天

2023 年兔年农历大
年初一，湖南省常宁
市陆家冲村民照例进
行春节团拜活动，互
敬茶酒，互相祝福来
年平安健康。全村人
自带酒水、茶盘和水
果，齐聚祠堂，先给
祖先拜年，之后互敬
茶酒，再从最年长的
那户开始，逐户上门
拜年。

摄影 / 刘昱汐

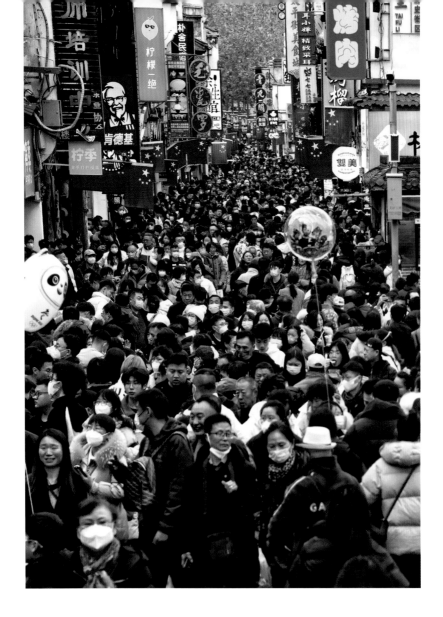

太平老街

兔年大年初四，来自全国各地的游客挤满湖南长沙的太平老街，节日气氛爆棚。

摄影 / 彭定湘

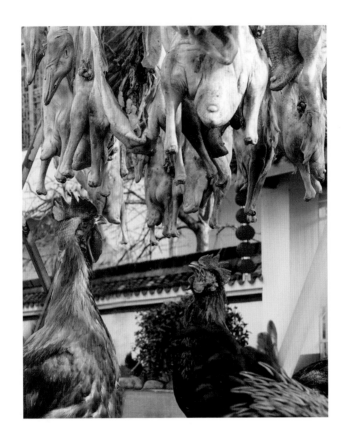

鸡同鸭讲

年关将近，江苏南京高淳的街道人头攒动，鸡鸭横行，每一份
热闹都浓浓地流淌着年味。

摄影 / 戴安娜

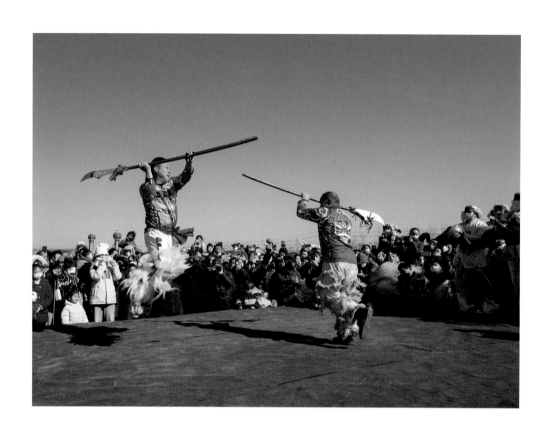

河南对武

大年初八，河南荥阳市王村镇蒋头舞狮文化节上，两位艺人的对武掀起了文化
节的热潮。蒋头舞狮起源于明朝，已有几百年历史。

摄影 / 李晓

蒙自斗鸡

云南苗族采花山节，斗牛、斗鸡、斗脚是采花山节三大传统项目，在蒙自老寨乡等苗族聚居地，有三万余人参加了最后一天的活动，因场地有限，只好人、鸡、牛同台竞技。

摄影 / 朱应忠

"兔"娃

兔年大年初四，北京什刹海，一位家长肩上驮着一只小"兔"娃。

摄影／杨军

小丑归来

兔年大年初一，四川成都街子古镇广场，一位踩着高跷的小丑，正在给身边的孩子们做花式气球。

摄影／水寒

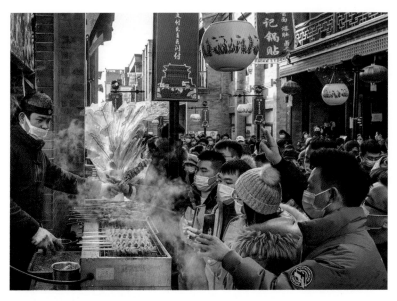

来两串烤串

大年初四，北京市前门大街鲜鱼口美食街，狭窄的胡同里熙熙攘攘，在热气腾腾的烤串摊前挤满了等待品尝刚刚出炉的烤串。

摄影 / 蒋丽田

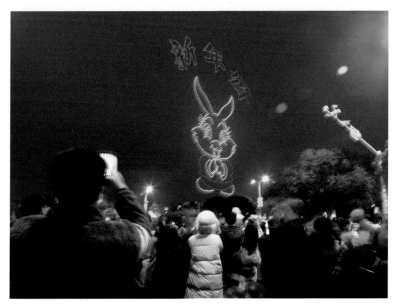

烟花重现

兔年大年初一，江西南昌赣江江心洲首次举办烟火晚会。好多年没这么热闹了，大家都怀着激动兴奋的心情纷纷赶去燃放点，记录这历史的时刻。

摄影 / 熊淑园

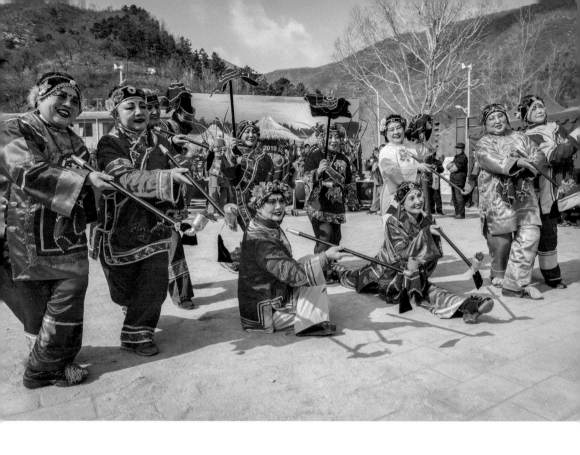

开灶迎客

元宵节，北京怀柔琉璃庙镇杨树底下村，怀柔敛巧饭民俗文化节开灶迎客。

摄影 / 蒋丽田

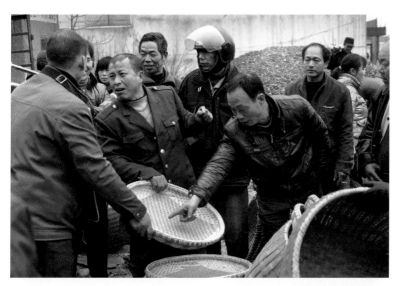

二月八赶集

湖南衡阳泉湖，买卖双方在热烈地讨价还价中。

摄影 / 陈俊林

腊八买醋

山西太原市老字号宁化府益源庆醋厂门市部前，买醋腌腊八蒜的人们。

摄影 / 牛文英

一起来跳舞吧

贵州黔东南州丹寨县南兴仁镇王家村，苗家二月翻鼓节，
多支表演队伍进行比赛。

摄影 / 蒋丽田

雍和宫大愿祈祷法会

每年农历正月二十三至二月初一是北京雍和宫历时八天的大愿祈祷法会。按照规矩，
法会上有僧人表演的"金刚驱魔神舞"。图为参加法会表演的僧人。

摄影 / 蒋丽田

安庆的七月半

安徽安庆市迎江寺内，中元节。

摄影 / 林闽

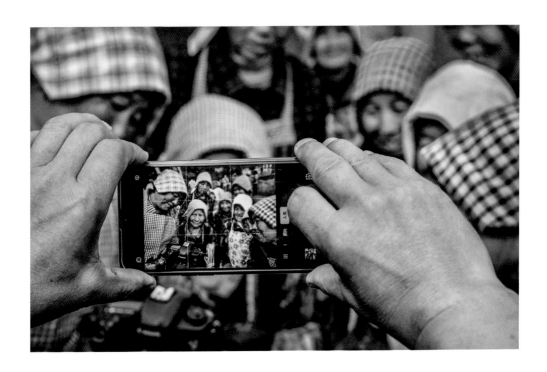

收获的喜悦

江西婺源江岭村，小满节气前，正是油菜成熟结籽的收割季，
村里参加油菜收割的大妈们高兴地聚在一起。

摄影 / 汪立浪

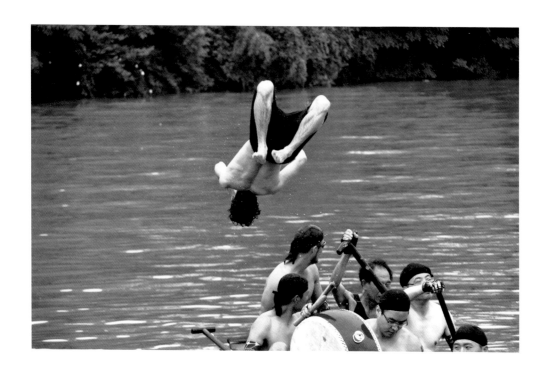

端午

公益组织"公羊会"在浙江杭州桐庐举行端午龙舟赛，
夺冠后的运动员特别兴奋，突然来了个后空翻。

摄影 / 刘延风

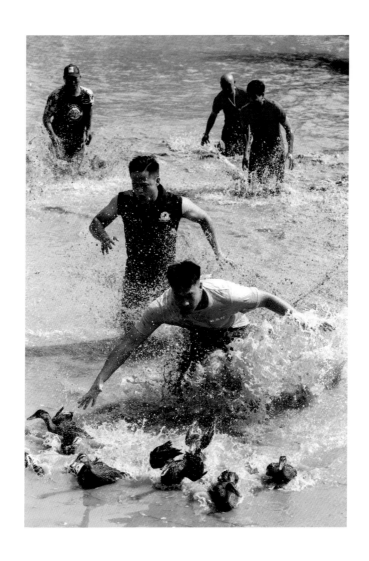

捉鸭子大戏

每年农历三月廿五至廿七，广东东莞茶山居民及四方来客在东岳庙举行祭祀活动。人们抬出东岳大帝和民间吉祥神巡游，祈求风调雨顺、国泰民安。"茶园游会"中的捉鸭子活动最受群众欢迎。

摄影 / 尹秀文（凡梦）

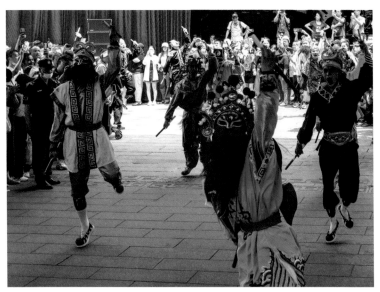

英歌声声

广东深圳宝安区西乡北帝古庙三月三庙会，距今已有200多年历史，有歌舞、舞龙、英歌舞、醒狮、飘色巡游、麒麟跳桩、盆菜宴等各式民俗，气氛热烈，其中英歌舞最受人们喜爱。

摄影 / 章文

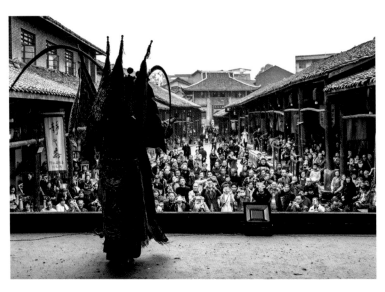

看戏

四川犍为县罗城镇，节假日，有戏台的集镇都有免费的川剧表演，台上的表演让观众开怀大笑，其乐融融。

摄影 / 章文

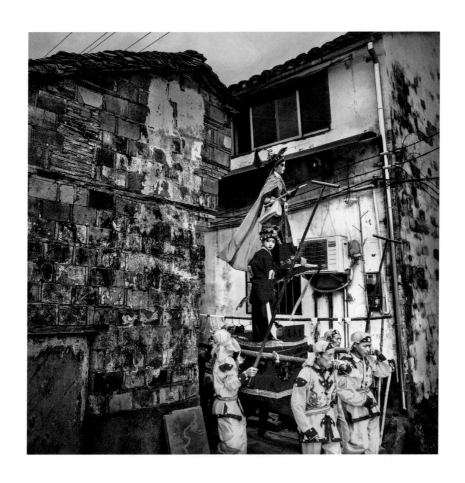

抬阁故事会

中秋节之后，江西婺源甲路村的甲路抬阁正在村中小巷中巡游表演。甲路每逢佳节吉日都有抬阁表演。抬阁所装扮的人物造型，一般都出自徽剧，像一个个流动的戏台。

摄影 / 汪立浪

明月几时有

中秋节，安徽黄山宏村，
夜游的人们在月下摆拍。
摄影 / 石佳峰

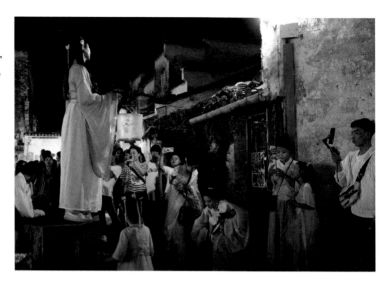

七夕

七夕节，浙江杭州临安时代广场上，
帅哥美女们在销售气球花和纱巾。
摄影 / 刘延风

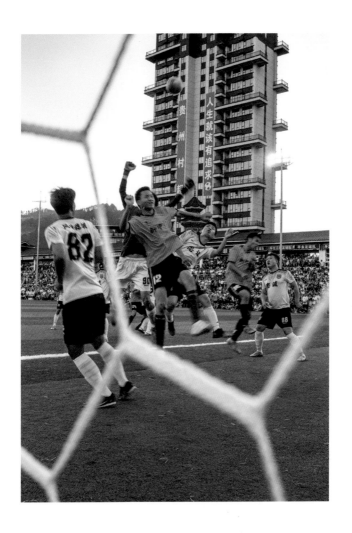

贵州村超

"贵州村超",运动员虽然全是来自各行各业的业余选手,但拼命劲儿不比职业比赛差。图为贵州榕江县新中村和忠诚村队的球员们在球场上拼搏。

摄影 / 陈德芳

拐角遇见它

一千个人眼中有一千个哈姆雷特，每个人看《哈姆雷特》会有不同的感受。生活经历、维度、视野和角度不同的人，读同一张图片，一定也会读到迥异的内容。

　　有一类照片，放在那里，您会觉得很漂亮，艺术感觉强烈，但是不明晰摄影师想表达什么，也很难揣测这张图是怎么拍摄完成的，观者只能按照自己的意念，想象这幅作品的含义和意境。

　　确实，世上最难的事情是走进人的内心。

仙人丁步

浙江苍南灵溪，云彩倒映在水里，河面波澜不惊，一排毛竹桩隐约藏在水底，连接着树木的倒影。这是有心人在天上银河搭建的仙人丁步，让牛郎织女在此相会吗？

摄影 / 陈胜超（凡超）

仙丹炼炉

浙江苍南兰溪，一辆市政施工的车辆正在维护沥青路面，车上有熔炉，
内里别有洞天。

摄影 / 姜豪（Arthur）

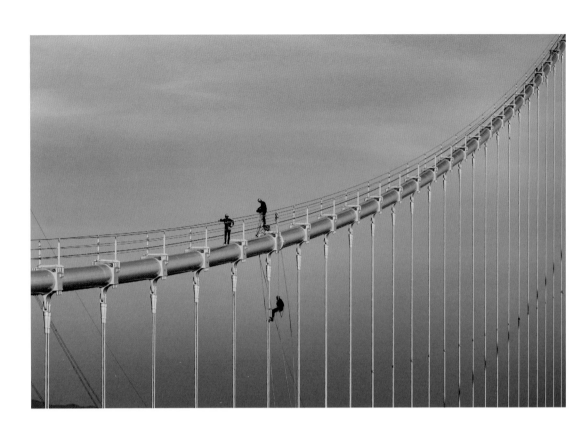

伟大与渺小

连接广州市南沙区与东莞市沙田镇的南沙大桥，如此浩大的工程，
就是由如此渺小而又伟大的人类一点点来完成。

摄影 / 陆晓芬

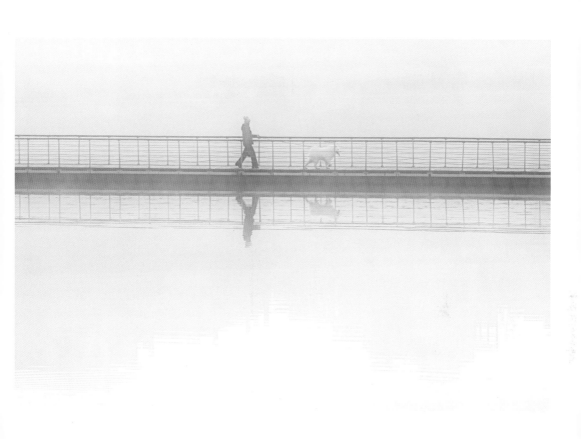

冬雾卧龙湖

清晨，四川自贡，薄雾弥漫卧龙湖，这一刻，让人驻足。

摄影 / 林鸿（林间小溪）

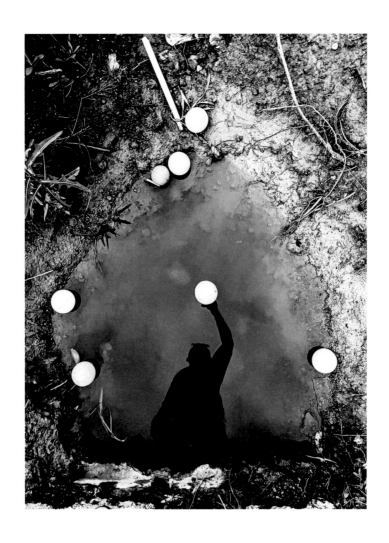

我是乔丹

山东德州齐河县保利城，小区外面的水洼地边，散落着交房仪式使用的
道具塑料球。

摄影 / 孙健（光影使者）

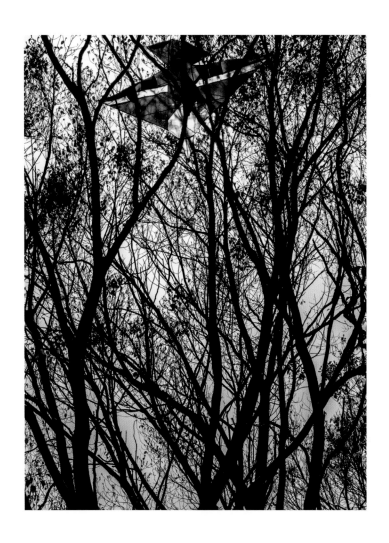

风之翼

初春，浙江温州市平阳县山门镇中国工农红军挺进师纪念园，树上有一
对奇异的翅膀，闪闪发光。走近一看，原来是一只挂在树上的风筝。

摄影 / 平聊老猫

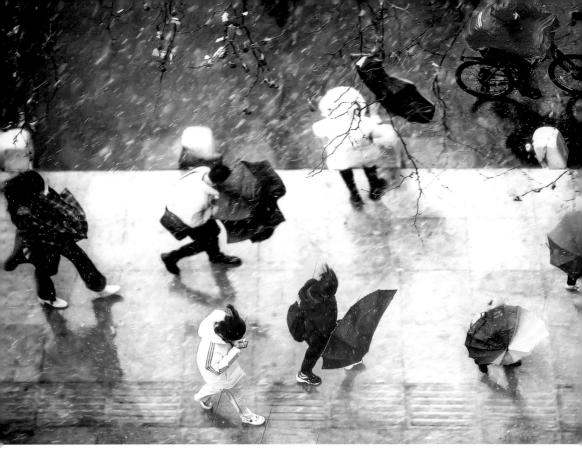

风的形状

江苏南京长江路，狂风大作，用镜头记录了这一刻：风的形状。

摄影 / 戴安娜

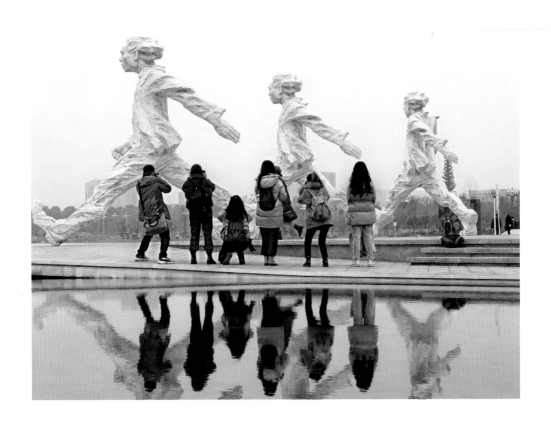

冬日的暖意

四川成都天府艺术公园，一群年轻摄影师的到来，为清冷的公园增添了些许暖意。

摄影 / 何红英

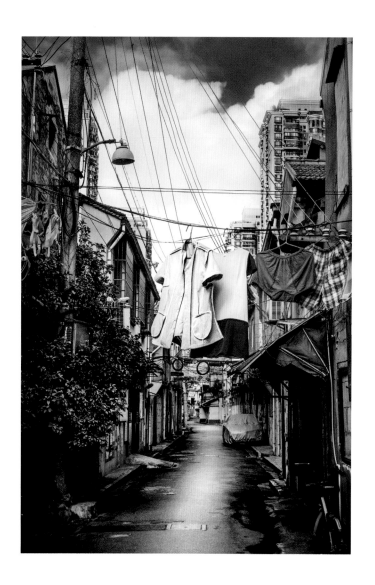

情迷外滩

上海老西门孔家弄，错落的电线杆，交织在头顶的电线。上海老弄堂里的人们习惯把衣裤晒到电线上，形成一道独特的风景。

摄影 / 马文贤（部落一哥）

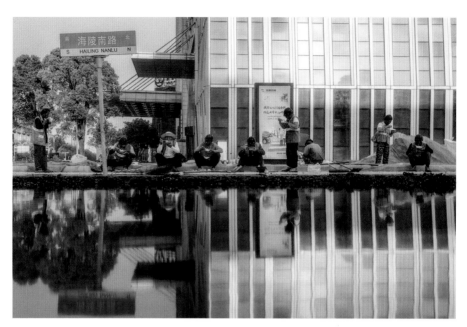

集体早餐

江苏泰州海陵区海陵南路，铺完沥青的工人们正在吃早餐，马路对面有洒水车，正在给刚刚铺好的沥青洒水降温，留下水洼。

摄影 / 冯秀华（秀桦）

重点是拍飞机

广东广州永庆坊粤剧博物馆，一位老人在对台上的粤剧表演全程录像。天空飞过一架飞机，老人赶紧先拍飞机。

摄影 / 梁帼雄

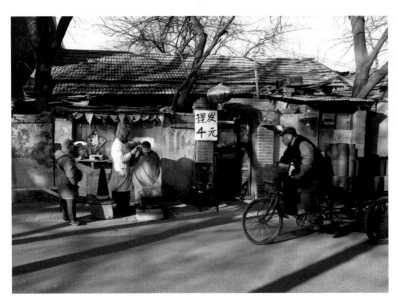

前摊后家

北京西城区粉房硫璃街，理发师李福仓价格低，技术好，受到街坊四邻的欢迎。

摄影 / 陆建成

"五元理发" 只为常相见

湖北黄梅县城东街，早晨穿行的人很多，卖菜的、卖小吃的，古塔下还有唱黄梅戏的，老朋友聚在一起，四五块钱理个发，聊聊家常，见见老友。

摄影 / 徐华

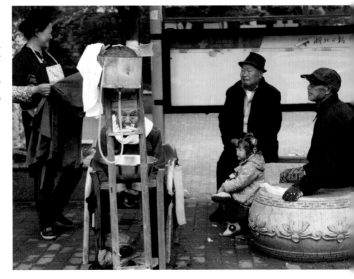

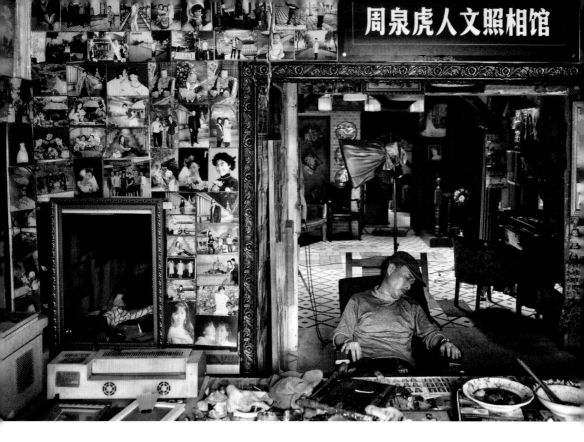

老照相馆

浙江杭州三墩老街的周泉虎人文照相馆，开设于 1960 年。现如今，照相馆生意清淡，却意外成了年轻人的怀旧打卡地。

摄影 / 周佳清

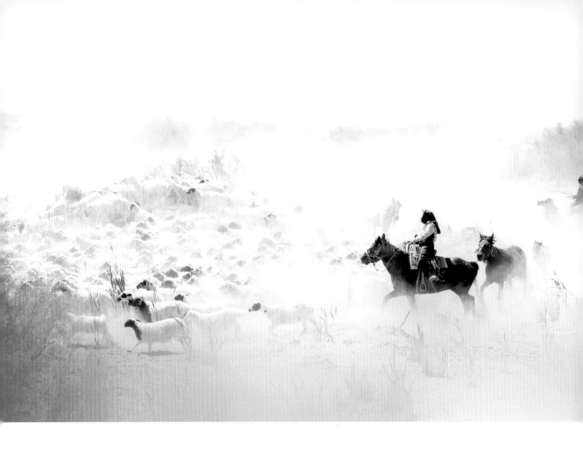

寻不见的胡杨林公园

2019 年 7 月，摄影师正在寻找青海格尔木西郊胡杨林公园，没找到。正失望时，回头忽见回家的牧民赶着数百只羊，卷起尘土遮天蔽日，从眼前奔驰而过。

摄影 / 耿卫东

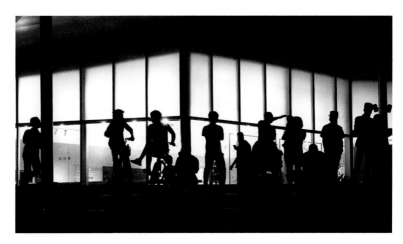

戏如人生

劳动节，广东东莞万江龙湾广场，"火柴盒"音乐节东莞城市艺术 time 活动，一群在看演出的群众构成了一道别样的风景。

摄影／尹秀文（凡梦）

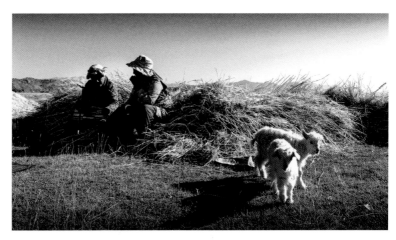

带着羊羔收青稞

西藏阿里地区日土县，每年九月是这里最忙的季节，人们又放牧又收青稞。两位老阿妈干活累了，坐在一起休息聊天。放牧的地方太远，小羊羔没有跟着大部队走，老阿妈只好带在了身边。

摄影／李亚忠

古镇老手艺

江苏淮安河下古镇，
理发店很小，只有一
位老师傅和一把老式
的理发转椅。

摄影 / 朱玉俊

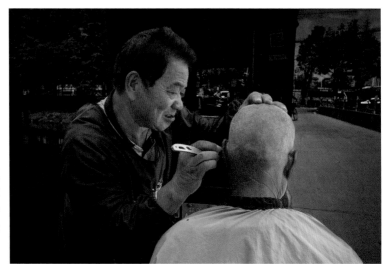

五元理发

云南昆明市六甲社区
集市，街头剃头匠定
时出现，理发、剃头
一次才五元钱，颇受
欢迎。

摄影 / 林国义

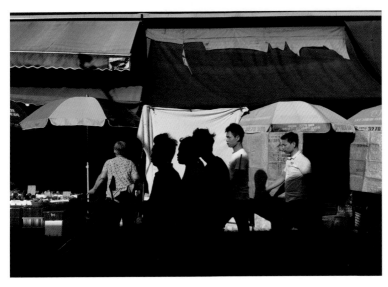

对影成三人

广东江门，中国南方
小镇上的一条水果街，
街道上绚丽的色彩，
姿态各异的路人深深
地吸引了我。

摄影 / 陈卫忠（凝固的音乐）

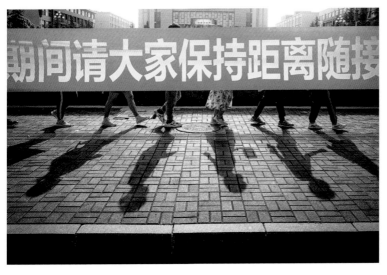

疫情下的高考

2020 年，河南洛阳第
一高中高考现场，为
防控疫情，考生在老
师的引导下保持距离，
有序进入考场。

摄影 / 小船 . 洛阳张耀

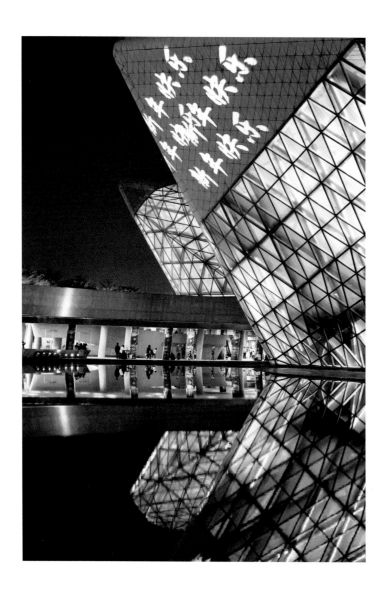

走进梦幻大剧院

广东广州花城广场，新年的钟声即将敲响，广州大剧院的灯光和游览的
人们倒映在澄明如镜的水面上。

摄影 / 向荣（扎西大向）

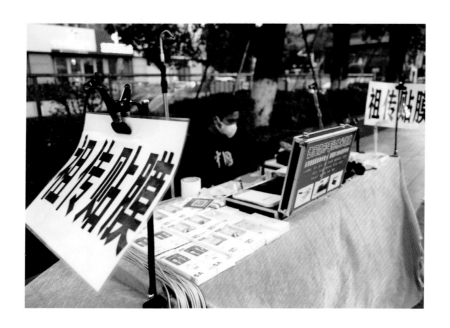

祖传贴膜

云南昆明市金碧路，一家"祖传贴膜"小店。

摄影 / 张红卫

都市风

河南洛阳中州中路解放路口，地铁施工工地，错落的广告牌有点光怪陆离的味道。

摄影/小船.洛阳张耀

你盖你的高楼
我种我的花生

山西南部黄河岸边的一个小县城——山西河津市，农民在城镇化进程中，一切似乎都未有改变。刘大爷家门口虽然盖起了高楼大厦，他的生活还是跟以前一样，一有空就种花生，干农活。

摄影/原文斌

谜一样的城市

四川成都西门，一幅惊艳
的广告牌。

摄影/舒焕英

雨后菜市场

内蒙古呼伦贝尔莫旗，雨
后的菜市场空气清新，买
菜的人们来来往往，地面
的水洼中构成了另一个人
间世界。

摄影/冯耀贤（天一丫丫）

一棵开花的树

山东菏泽牡丹园观花楼院内，河塘中的树影开满花朵。

摄影 / 梁瑛

花溪河畔

贵州贵阳花溪河，匆匆走过的人们，不知道自己的倒影如此美丽。

摄影 / 陈德芳

街拍纪事

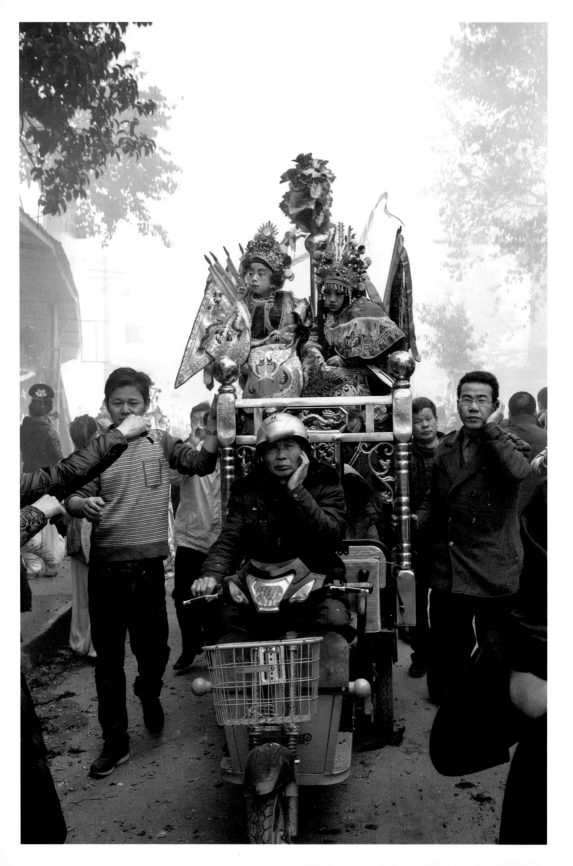

文／郭婷婷
摄影／万芒

"走古事"
走的是浓浓乡愁

走古事是客家人的精神家园，也被誉为客家人的狂欢节，是春节期间客家人最盛大的活动。无论客家人走到哪里，家乡的走古事，始终牵动着每一个客家人的心。

走古事期间，各地区会把孩子们装扮成各种戏剧、传说中的人物，勾画脸谱，身着戏袍，上街游行！狂欢持续整个元宵，甚至是整个春节。届时，乡镇万人空巷，全民参与。

客家人的创新和传承，在走古事中得以体现。最初的戏剧装游行，如今演变成军乐团演奏、派送元宝、发放巧克力、放电影、演木偶戏等等，服装从古装到墨镜、牛仔、马甲等，怎么热闹怎么来，每个地区内容层出不穷，走古事的时间也因地制宜。

走古事的地点，主要位于福建省龙岩市永定区、长汀县涂坊镇、连城罗坊等地。届时，当地九大房族，各出一棚古事，每棚古事由房族挑选身材健壮男子，承担体力活儿。各家胆大的男童女童，成为被抬举的对象。其他人员各司其职，全力以赴，自发自愿地把走古事完成。客家人高度的组织能力，活动的热闹程度，令观者叹为观止。

行进中的管乐团

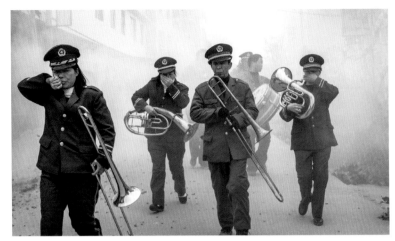

被选中的娃娃

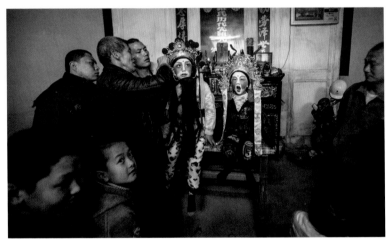

　　福建龙岩，是享誉海外的客家祖地，相传客家人的"走古事"民俗来自清朝年间的湖南武陵县，目的是祈求风调雨顺、国泰民安。

　　清初和中期，湖南是个多灾多难的省份，尤以旱涝闻名，福建龙岩一带情况相似。为了抗旱抗涝，湖南人想出了"走古事"游行的办法，福建龙岩连城罗氏十四祖才徵公为清朝举人，曾任湖南武陵县知县，据说是这位老祖把湖南抗灾方法引入龙岩。

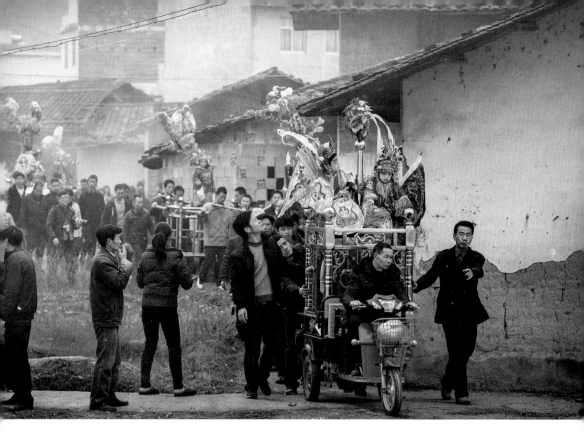

出发啦

几百年来，舶来品"走古事"已经演变成客家人春节期间最重要的民间活动，抗灾的功能在弱化，狂欢节的味道日益浓烈。老百姓自己的节日自己安排，不用政府组织，没有外来商演，没有统一规划，却越来越热闹，规模越来越大，并能不断与时俱进、推陈出新。

1997 年，福建龙岩撤地设市，其管辖区内有众多县，众多县之下又有数镇，每个镇且有若干村。经过几百年的演变和发展，"走古事"现在的面貌已经无法统计和概括。龙岩地区的每个村、每个镇、每个县，可能都有自己的"走古事"。每个"走古事"活动内容都不一样，活动时间、地点和路线又都不相同，从正月初九到元宵节前后，"走古事"都有可能不约而至。把超大规模的群演管理得井井有条，这是客家人的骄傲。

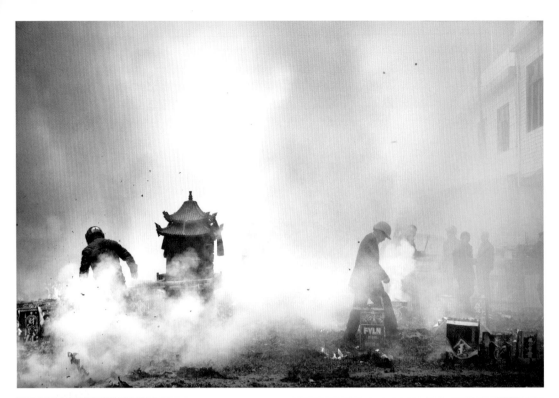

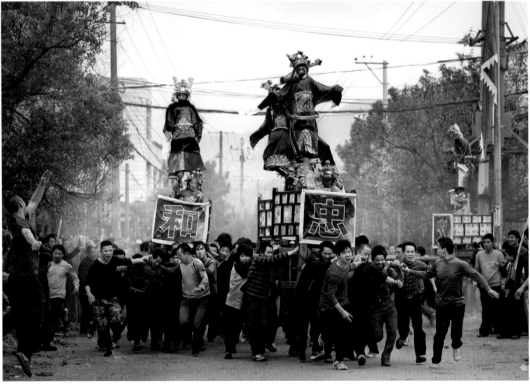

如果说，"走古事"是客家人的精神家园；"沙县小吃"中的一些派系，则是客家人的生命家园。二者的源头都是客家文化，存在的形式如此相似，这大概又是客家文化伟大而神秘之处。

离开家乡龙岩20余年的张金，如今定居在北京，因为疫情，她已经很久没有回家。说起家乡的"走古事"，张金心中充满了怀念和向往……

她说："每年村里镇里的'走古事'，一定是阖家团圆、走亲访友的日子。走亲戚，我们会约在'走古事'那天。吃饭只是活动的一部分，更重要的是，一个大家族会一起参加或者欣赏'走古事'，完成精神层面的团圆。"

张金所在的龙岩连城县新泉镇新泉乡新泉村的"走古事"，队伍抬的是"三太祖师"。"三太祖师"究竟是哪三位，说法不一，一般来说是指"观世音菩萨、伏虎祖师、定光菩萨"。

在新泉镇，神秘的"走古事"活动，最基层的组织是家族祠堂。按照姓氏分类的祠堂，会派出各自的代表参与镇里和村里的"走古事"

商议大会，并以抽签的形式，把"走古事"的各种工作分配下去。

比如，力气大的男子，负责肩抬"三太祖师"；胆子大的小孩负责化装成传说中的古代人物，被抬着走在后面；还有负责打鼓、放鞭炮的人。主事者会将工作一一分派下去，领到任务的家族成员满心骄傲和欢喜。

"走古事"的路线和时间，会张贴在人多的地方，比如集市。大家广而告之，并且计算好走过自己家门口的时间。届时，观众们会提前搬好小板凳，在自家门口坐好，等候游行队伍的到来。

如果路线设计特别长，"走古事"的队伍，凌晨四五点就从祠堂出发，一直到傍晚，甚至晚上才能把所有地方都走到。吃饭由群众自发组织，活动结束，有组织者发小额红包略表心意。

由于"走古事"实在太受欢迎了，有的地区不仅是元宵节"走古事"，甚至每三个月就走一次"古事"，组织者和参与者乐此不疲，其乐融融。"走古事"也是客家人凝聚力的又一佐证。

文／郭婷婷

摄影／王二有只猫

卡房：
回不去的故乡

　　个旧市卡房镇，我的家乡，离乡多年，故土难离，现在只要有时间，我就会约朋友去我的老家卡房街拍，以解乡愁。

　　卡房隶属于云南省红河哈尼族彝族自治州个旧市，地处个旧市南部，距个旧市区 14.5 千米。因该地历史上是通往矿区及江外（指元阳、红河、金平等县）的必经要道，清代在此设哨卡守卫而得名卡房镇。

　　我小学和中学时期都在卡房度过，所有的童年记忆都在这儿。沧海桑田，转眼几十年过去了，游走在街巷，这里的每一寸土地既熟悉又陌生，似乎一切都变了，又好像没变。一棵树，一堵斑驳的老墙，一条小径都会勾起一段往事。然而，能让我在心里咯噔一下，既而怅然若失的，大约还是关于母亲的记忆。这份隐约的乡愁，投射到镜头里，投射到一张张陌生的面孔上……

　　回到卡房，跟我几十年前的记忆完全一样，只是那时候没有这么多楼房，街道两边大多是一些木结构的砖瓦房，青石板铺成的路面被岁月打磨出一道道青光。每到吃饭的时候，炊烟袅袅，一切都显得和谐、有序，充满诗情画意。

卡房赶街子（赶集）

熟悉的小路和赶集回
家的人

　　看到现在卡房街子的热闹景象，仿佛让我穿越，回到童年。每到
赶街子，大人和孩子同样兴奋，那一天，集市上的蔬菜、瓜果、零食
会格外多，集市上还聚集了小鸡小鸭小兔子等各种小动物，能吃能看
能玩。我小时候曾经天真地认为，外面大城市和卡房的区别，可能就
是街子规模不一样，大城市的街子更热闹，人更多。

　　这条无名小路，是我上小学时每天的必经之路，当时它还是一条
土路。每到雨天，经过雨水的浸泡，路面变得格外湿滑，一不小心就
会摔个四脚朝天，四下里传来讥笑声仿佛就回荡在耳边。在我的记忆
里，下雨天，就算打伞也无济于事，无论穿什么鞋到学校，都是一脚
泥，衣服裤子全湿透。

　　每次下雨出门，母亲都格外担忧，生怕我掉到哪个沟里，一再叮
嘱我，小心再小心。如果雨实在大，立刻打道回府，读书没有安全重要。

　　如今这条小路已经被修葺成水泥路，现在的小朋友上下学，遇到
雨天也不会像我小时候那般狼狈了。

　　卡房小学是我的母校，现在已经搬迁到一个新的地方。我和朋友
来到原校址，房子还在，儿时朗朗读书声仿佛还萦绕在空气中，但教

我的母校

卡房小学曾经的校长

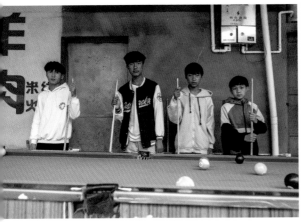
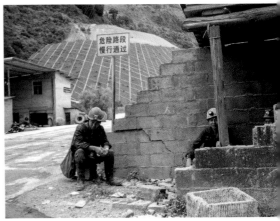

1 | 2

1. 卡房集市上
几个打台球的小
朋友，仿佛我少
年时期的写照。
2. 小憩的矿工

室里已空无一人，只看见荒芜的校园杂草丛生，几只鸡在悠闲地觅食。

图片中的郭老师曾经担任过卡房小学的校长，在校园偶遇后，特地邀请他在废弃的教室里拍照留念。教室还是那些教室，而今已物是人非。摩挲着陈旧的课桌，我的心情说不出来的惆怅。几十年过去，这个教室一点没变，只是人都不知道到哪里去了。

打台球曾经是我和少年伙伴最喜欢的娱乐项目之一，不吃饭也要想办法把一块钱两块钱省下来打球。球技虽然没有练出来，但架势却是唬人。那时候还没有游戏，电子产品还未面世，我们全都在主攻台球，偶尔有机会室内打乒乓球，那已经是非常高级了。台球对于我们的迷幻，远大于课本的魅力。没想到，几十年过去，卡房少年们依然如此痴迷台球，打台球的时候，并不看电子产品，只是一心一意享受击球进洞的快乐。

返回个旧的路上，看到几个在路边小憩的矿工。卡房是座矿山小镇，丰富的矿产资源，为云南的经济建设做出过很大的贡献。

2008 年，个旧市被列为国家首批资源枯竭城市之一，此后，因锡而盛的个旧矿山日渐萧条，采矿的工人越来越少。从前满大街都是"红脚杆"（那时的矿工在坑道里被矿石染得浑身上下红彤彤，习惯性

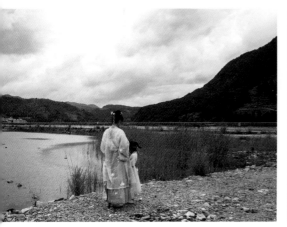
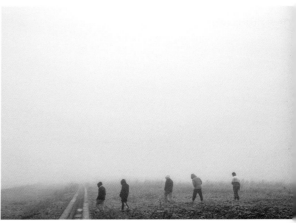

1 | 2

1. 尾矿坝边穿古
装的母女
2. 迷雾中的少年

地卷起裤腿,所以当地人都把矿工称作"红脚杆"),现在几乎看不到了。

如今的卡房,没有了工业的喧嚣,赶街子天外,大多时候是安安静静的。那种悄无声息的寂静,让人不由得担忧。也许未来,家乡卡房温暖的气候、丰富的物产、温和的人文环境,会慢慢把更多的人吸引到这个地方。人们也越来越意识到,野蛮开矿,虽一时之快,最终只会自毁前程,生态的发展,才是真正可持续的发展。

这个水塘已经快干涸了,小时候很大,我们管它叫"李肖塘",一对穿着古装的母女,在一个废弃的尾矿坝上拍照。镇上的孩子几乎都是在这里学会游泳的。尾矿坝——流水清洗矿砂之后形成的池塘,按说不能游泳,但我们从小都在尾矿坝里游,我小学中学都是尾坝矿的常客,一放学就跑去游泳,好像至今身体也没啥事儿。

几个刚在废弃的尾矿坝里游完泳的少年,穿过迷雾走在回家的路上。远远看着他们消失在浓雾中的背影,心中一阵酸楚,离开家乡几十年,我依然是那个迷雾中的少年。卡房,是我再也回不去的故乡。

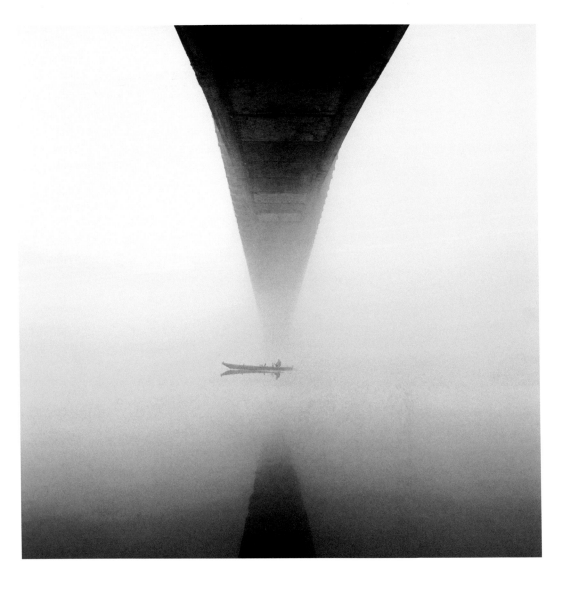

牛佛大桥和小船

街拍中国

撤不空的牛儿渡

文／郭婷婷
摄影／林鸿（林间小溪）

川南水域充沛，福泽四方，有一风水宝地，古人云："沱江西岸，一山耸峙，势颇雄壮，逼临江水，浑若牛形，名牛王山"，此宝地就是今日"牛佛古镇"。

千年牛佛，成镇于宋代之前，得名于明代，位于四川省自贡市大安区，现人口7万左右，素有"九街十八巷，中间有个鸭儿凼"之称，交通位置十分重要。沱江静静流淌，绕牛佛镇蜿蜒而去。牛佛镇居沱江流域水陆交通枢纽，以牛佛镇为中心，形成以三市一县（自贡市、内江市、隆昌市、富顺县）为顶点的重要四边形区域。

牛佛距离我居住的市区43公里，逢双赶场，一到赶场日，我就按捺不住，想去转转。

左页这张照片摄于初春时节。那天雾很大，一艘小船从大桥下疾驰而过。小船上的人，可能正忙于生计，要赶去下一个码头，他肯定不知道，因为自己的出现，让这个画面如此诗情画意和灵动美丽。

有人问我，这张照片的位置是不是等来的，其实不是，小船从出现到离开，总共就一分钟时间，参数都来不及调。雾天我会把曝光补

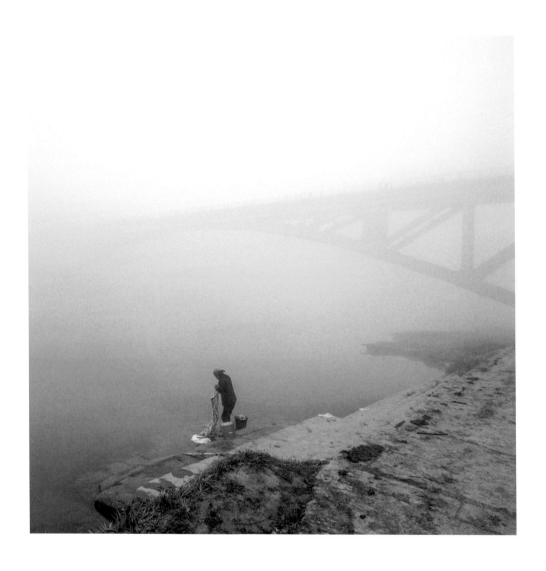

沱江边洗衣服

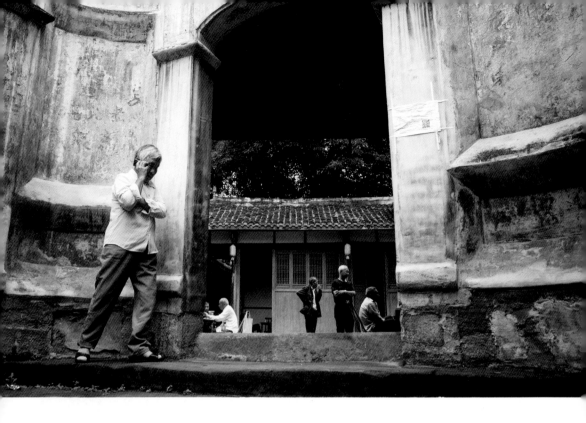

牛佛渡中国银行

偿加一档，光圈设置9，以此来提高景深，不然在这样大的雾天这条小船是拍不清楚的。

自古以来，牛佛镇就是重要的商品集散地和沱江流域最大的水码头之一，素有"撤不空的牛儿渡"之说。早在1931年，中国银行便在牛佛镇设立了牛佛渡中国银行，可见当时的繁荣程度。

1931年，"牛佛渡中国银行"在贺乐堂设立。随着它的设立，富顺糖市也迁到了牛佛，促进了牛佛镇糖业的发展。如今已成为当地人喝茶休闲的好去处。百年明清老建筑贺乐堂，建于清代民国时期，四合院由正殿、戏楼、厢房组成。

小小古牛佛，曾做过清朝反军所谓的"帝都"。清咸丰九年（1859年）农历八月十五，贫苦农民李永和、兰朝鼎在云南昭通牛皮寨举旗造反，发动了著名的反清王朝的"李蓝"起义。义军不留长辫，俗称"李短

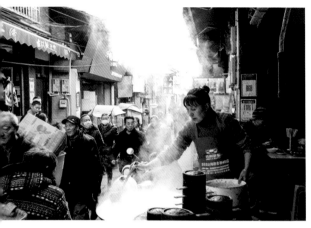

牛佛镇名吃豆花饭

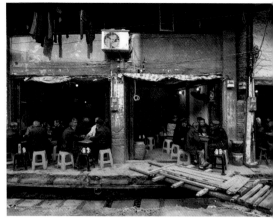

老街进行路面改造，但一点也不影响人们来
茶馆喝茶聊天。

小镇的老人仍然保留着包头帕的习惯。

理发老人

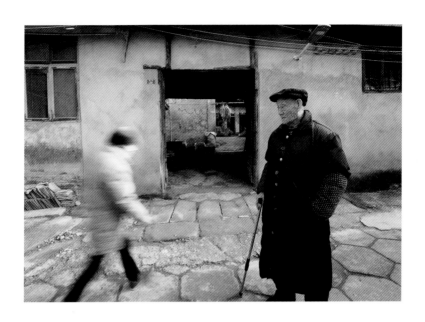

牛佛镇租房老人

辫子军"。不到三个月,"短辫子军"打到四川,队伍发展到一二十万人,选址"牛佛渡"建都称王,更名为"牛佛都"。此后,在四川和临近的几个省,"短辫子军"坚持了六年,最终被清军剿灭,义军及家属全部惨遭屠戮。

如今生活在牛佛的居民们,早就忘记了一百多年前,这里发生的惨剧,老百姓日出而作,日落而息,保持着安宁祥和的生活。

牛佛镇上的老人很多,老龄化程度非常严重,年轻人可能都外出务工,或者不适应镇上过度的慢节奏,最后留下来的大都是老人。在牛佛,老人们相识几十年,关系很密切,就像九街十八巷里紧密相连的房屋一样。

2021年1月,我去牛佛镇拍摄时,被一处院子里的香肠所吸引,挂得密密麻麻,色香味俱全,看着特别诱人。走进院子,遇到了一位大爷。大爷热情地跟我打招呼,他是镇上不多见的租客,已经80多岁了,因为喜欢牛佛镇安逸、舒适的生活,让家人帮在镇上租了房子,请了个

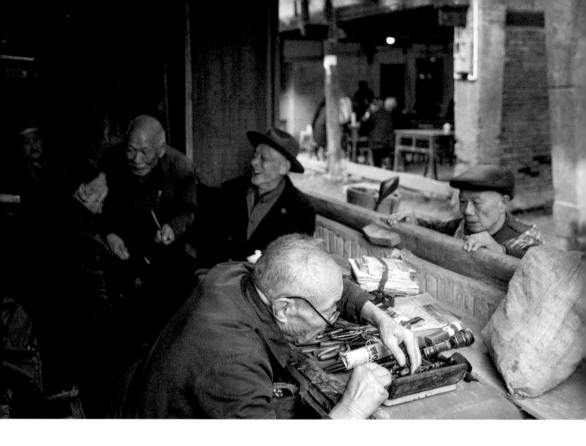

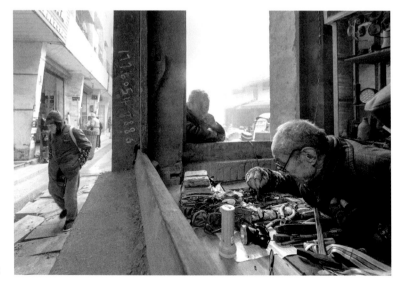

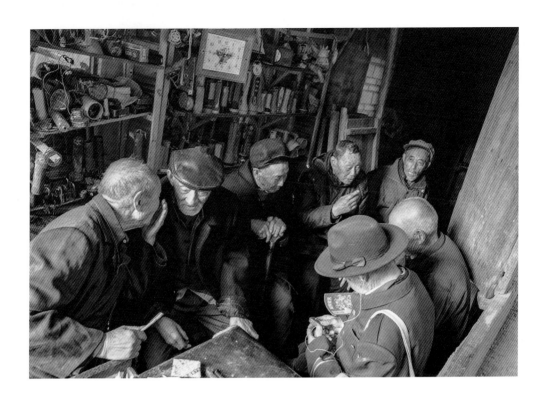

这几位老人加起来有 600 多岁

阿姨照顾饮食起居。

我请大爷站起来，到有太阳的地方让我照张相，老人很配合，开心地站在门口，让我随便拍。这时正好走过一个路人，我想拍出路人的动与老人的静，加上远处的香肠，于是有了这张图。

后来我再去牛佛镇，去这院子几次，想找这位大爷，都没有找到。

每次拍老人，我心里都特别紧张，熟悉的老人越拍越少，发现这种情况，我的心里都是"咯噔"一下，不敢深问。

每次去牛佛，陈大爷的修理铺我必须坐坐。看见陈大爷，就好像看见家里亲人一般。跟大爷聊完天，他都会笑眯眯地说："别走了，中午豆花饭算我的。"我也总会答应着，但却一次也没有真的留下来。

陈大爷全名陈文富，今年 87 岁，他不到十平方米的修理铺位于

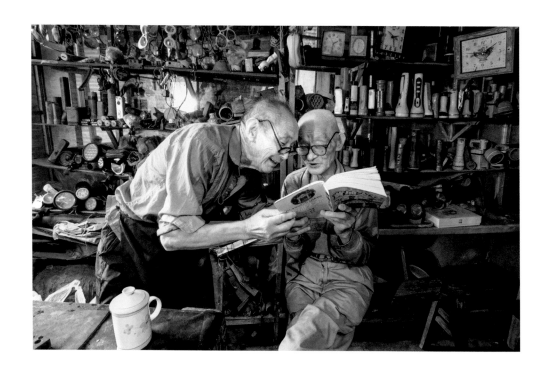

面房街背巷，每逢赶场天修理铺才会开门。陈大爷什么都修，大多是小东西，收费一块两块，客户看着给，不给也行。

店里唯一的一面墙上有一个陈列架，上面陈设着各种小零配件，屋里摆了一张简陋的桌子，一条长椅几张凳子，来的人可以流水席一样在那喝茶谈笑。

退休近三十年的陈大爷，每月拿着四千多的退休金，开这修理铺不为赚钱，为了老伙伴们每天聚会有个地界儿，为了老友之间的温暖问候与念想。

来修理店里的多是八九十岁的老爷子，每每探访，都能在陈大爷店里感受到"常相见"的岁月静好。泡上茶，点燃烟，几个老爷子的话匣子随即打开。陈大爷就边聊着天，边摆弄着手里的活儿，满屋都是老人们的谈笑声。

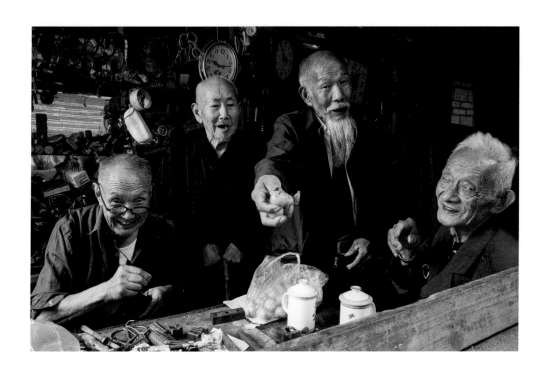

陈大爷（左一）、
廖大爷（左二）、
余大爷（右一）、
王大爷（右二），
每天在一起聊天就
开心

大爷们经常探讨一些稀奇古怪的书，对我来说好像天书一样，有的还是手抄本，从未见过，根本看不懂。

2022年6月，我又去看了陈大爷，几位大爷热情地跟我打招呼，给我递李子吃，一次次递给我，直到我手里全满了，还在递。

廖大爷今年91岁，退休前是个船工，余大爷今年90岁，退休前是个村电工，王大爷在几人间年纪最小，今年刚满70岁，看起来比实际年龄大，但他是最健谈的。

大爷们聚在一起，聊的都是些很久远，远到盘古开天地的事情。他们自己聊得很有趣，旁人根本搞不清楚他们在说啥。

"结交在相知，骨肉何必亲。"人到暮年，三五老友常在左右，有时候比儿女陪伴还要重要。陈大爷修理铺的这群老人，就是这样结伴在一起，慢慢变老，这种状态也是我镜头想要捕捉的。

老伙伴

文／郭婷婷

摄影／张林森

小河：
满足童年全部的幻想

　　小河不是条河，是个客家古镇，位于江西信丰县内，因流经全境于河口注入桃江的小河而得名。小河镇是目前我走过的客家老街和传统风土人情保存最好的一个客家小镇。

　　我是客家人，故乡在江西宁都县的蔡江乡，离小河镇有一百多公里，小河镇其实不是我真正的故乡。小河之所以让我如此依恋，是因为这里客家文化保留完整，跟我童年记忆中的家乡一模一样。

　　客家人亲人之间，邻里和朋友之间，关系都很亲密，过一段时间，必须见一见。两位老街坊集市上相见，说不完的话。在小河镇镇民及周边原住民心中，赶集是如此神圣的一件事，提前很多天就要做准备，货物交易只是其中的一项内容，更重要的是"常相见"。见到了想见的人，未来一段日子会很心安，如果没见到便是长时间的惦念。

　　在小河溜达是我常做的事情。看到记忆中家乡的影子，总让我感觉到莫名的安心。心安之处即吾乡。对我来说，小河就是故乡。这里有熟悉的街景、熟悉的人面、熟悉的食物，连空气里飘荡着的，都是熟悉的气息。

背着小奶娃，拎着重物，额头上渗着汗珠，快速从人群中走过，这是常见的客家人母亲的形象。看到这样的场景，我总忍不住想拍下来。这是记忆里母亲的形象，也是记忆里邻里乡亲的模样。当这位母亲发现我在拍她时，脸上露出腼腆的笑容，不好意思地转过身去。友好、温和、隐忍、吃苦耐劳，客家母亲都拥有这样的性格品质。

1 | 2

1. 赶集的客家母亲
2. 独轮车

客家人原来最实用的运输工具——独轮车，现在很少见了。这种简易的劳动运输工具在我小时候，几乎家家都有，推起来就走，在没有儿童手推车的年代，我们没少坐过独轮车。家人去劳动，孩子们风一样地跳上独轮车，跟着出行，那银铃般快乐的笑声，至今萦绕在我的脑海中。

网络支付已经风靡全世界的今天，小河镇一边接纳了各种支付方式，一边依然固执地流行着现金。可能一张张百元大钞拿在手上，小河镇的老人们才能真正踏实，如果纸币存疑的话，鉴定还是个问题。

一根扁担两头挑，满载而归的老人，带着一天的满足离开圩市。城

<table>
<tr><td>1</td></tr>
<tr><td>2</td></tr>
</table>

1. 老人觉得有一张大钞让他紧张，叫来家里的孩子帮看看，是不是收到假钱了。
2. 散圩后回家的老人

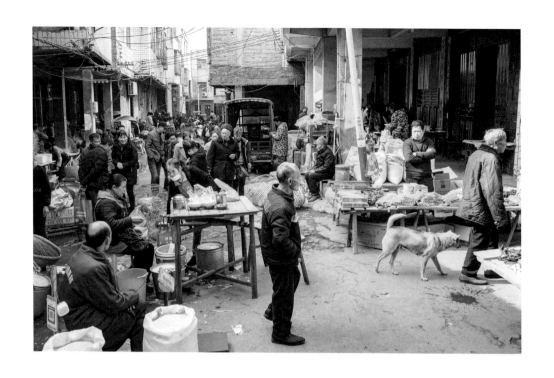

老街——残存的骑楼

市人购物会去大商场，圩市堪比小河镇最豪华的大商厦。镇上的人，如果将他们带入现代繁华，可能会让他们不安，在熟悉的地方，做着简单熟悉的事，这是最幸福不过的事了。

小河镇保存比较好的一条老街，也已建了不少新房，地面过去是鹅卵石，现在是水泥地了。一部分生意人会住在老街上，不少人还住在客家人特有的围楼里，有方形的，有圆形的，一个大家族的几十户人家住在一起。

老街的骑楼，以前连廊可以将整个圩镇连起来，躲避风雨，现在不少地方已经断掉，没有办法连起来了。

小时候赶集，没有私人的卖肉摊，买肉要到食品站去，记忆中的食品站也有这样一扇门，也有这样一位神气的屠夫。

客家人朴实厚道，童叟无欺。这是一个神奇的小镇，任何一个外来

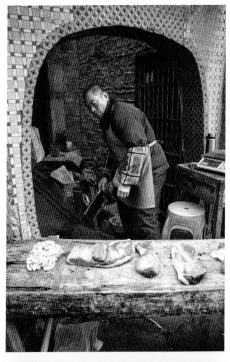

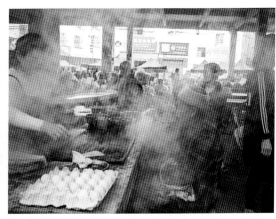

人口突然出现，全镇的人都会知道。无形的道德力量在监督着每一个人，你大可放心购买任何物品，商家若有丁点坏心眼，十里八乡都会传开。

客家烫皮是小河镇的传统小吃，满街都是，来赶集的老老少少都会吃上一碗，每碗只要几块钱，加蛋加肉单加一点钱，广东的肠粉，不知是不是来源于这种客家烫皮。烫皮是客家民间独特风味的特产小吃，原料为大米，经浸泡、磨浆、蒸熟等工序制作得来，烫皮也是我们客家人早餐宵夜的首选和至爱。

镇上除了小吃就是茶馆多，茶馆既有喝茶的也有喝酒的，酒以喝客家米酒居多。这家茶馆生意很好，老板待人和气。一壶茶，吃了一碟果子（茶点），不到十元钱。

小镇茶馆也兼诊所，专治疑难杂症。各种劳损，郎中似乎都能解决。

1. 童叟无欺的屠夫
2. 烫皮——客家人的挚爱
3. 茶馆里的一碟碟果子

1	2
3	

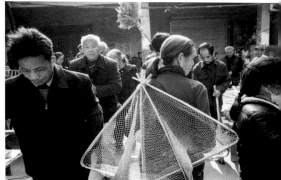

镇上有许多老店，都是祖祖辈辈传承下来的老手艺。小时候记忆中的手工制作工具在这里也能买到，让我有穿越时空的感觉。

走在小河镇老街上，看着热闹的赶集人，听着嘈杂的声音，我仿佛梦幻般穿越时空，回到童年：奶奶牵着我的手，穿梭在人群中。

老家如小河镇一样，逢农历二五八为赶集日，到镇上去也要渡过一条小河。但老家的圩镇没有老街了，小河有；老家没有满街的客家小吃了，小河有；老家看不到传统红背带和客家服饰了，小河有；老家看不到记忆中奶奶的笑容，小河有……

很小的时候，奶奶教我念客家儿歌："白石寨，水漼漼（客家话读cai），看见哥哥撑竹排……"

曾在小镇上遇到过一位来赶集的老奶奶，对着我的镜头露出开心的笑容。记忆中奶奶和外婆都有这样喜庆的脸，暖心的笑容。因此拍到她时，我的心里突突直跳。奶奶若还在世，已经120多岁，可在我脑海中，始终是她当年的模样。

断乳之后，妈妈把我放在奶奶身边长大。第一次赶集，大概3岁左右，小脚的奶奶用红背带背着我，跨过木桥，去镇上买东西，吃小碗蒸的米糕、烫皮。

奶奶是我们村子里的名人，全村的孩子都是她接生的，她特别爱孩

遇见"奶奶"

子，也会带孩子。我小时候经常看见，邻居把孩子装进箩筐，直接放在奶奶的堂屋，让奶奶看着，自己出去干活。有时候这样装着孩子的箩筐围成一圈，有十几个之多，奶奶就一直这样帮大家照顾孩子，从无怨言，也没有一分钱报酬。

我小时候有点胖，奶奶是小脚，走路不方便，还经常背着我，有一次她背我不小心重重摔倒，我也摔得很惨，后来家人来把奶奶扶回家。从此以后，我再也不让奶奶背了。

那时去赶集，都是顺着小河撑竹排，过木桥，乘小船。如今，这些我的家乡没了，小河镇也没了，只能成为梦中的记忆。

文／郭婷婷
摄影／陈浩峰

湛江赤坎：
消失的船埠头

在中国南方以南，有一个古老的港口城市——湛江。湛江港地理位置优越，南靠香港、南洋，内接粤西、广西、云南、贵州等地，气候宜人，冬无严寒、夏无酷暑。

得益于得天独厚的自然条件，来自福建、浙江、潮汕、广州等地商贾历来喜好云集在此，成港历史至少可以追溯到宋代。有史学家认为湛江港也是"海上丝绸之路"的一个节点，如果被纳入"海上丝绸之路"体系中，湛江港的历史还可以往前挪移。

一百年前，现在湛江赤坎区地图上的民主路、和平路、民族路等还是汪洋一片，十个船埠头连接着小径，通往大海。

1899 年，法国人强行租借广州湾后，赤坎开始变得异常繁忙，挑夫、背篓每天一步一挪把货物抬到连接 10 个码头的大通街。大通街宽不到 4 米，自西向东长不足 300 米，10 个码头的货物都运到此地。因为空间很小，货到之后，需要立刻进行分流和疏散到各个商号，继而从陆路转运到周边的广西、云南、贵州、四川等地，货物包括茶叶、菜种、药品、陶瓷、丝绸、煤油、布匹、鸦片等土产及洋货。

大通街网红打卡

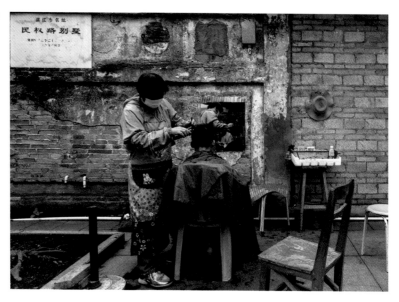

赤坎民权路，路边的
理发档，五元一次

湛江赤坎老街曾经有 10 个古码头，这 10 个码头是连接湛江和海岸线的咽喉要道，因为百年来的城市扩建、填海造市，如今码头的功能荡然无存，10 个码头中的大部分已经演变成连接两块陆地、长短不一的胡同。所幸因为影像，历史在镜头中得以永存。

一百年前，随着日益扩大的商业活动，湛江老城的大通街已经难以承受日益增加的货物吞吐量，于是便有了扩展商业和物流转运空间的需要。商人许爱周在法国人那里获得了填海权，填出了民主路、民权路、民族路等大片商业用地，将港口和海岸线推到了鸭乸港、沙湾一带。也就是说，十码头的航运功能不复存在，已经整整一百年了。

现在依稀还能看到的赤坎古码头遗迹。一号码头现为晨光小学大门，福建街路口，目前看不出半点码头的信息。每天小朋友和家长们来来往往。大家似乎已经遗忘了一百年前，这里曾经是一个重要码头。二号码头位于大通街西北端斜坡出口，凹凸不平，陡峭的台阶，雨天很容易摔跤。码头虽然不存在了，道路的功能依然保留。三号码头据

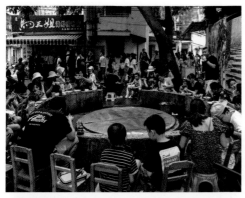
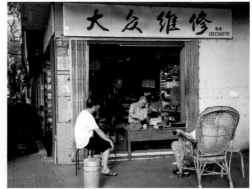
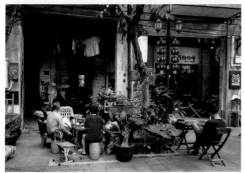
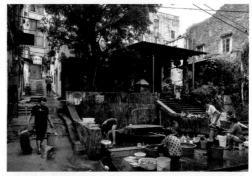
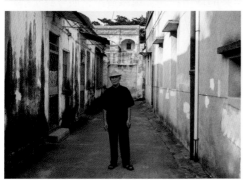
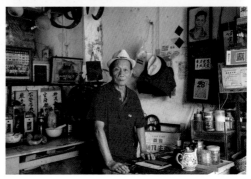

1. 围着水井吃捞粉
2. 清早的修理铺，开门迎客，这个场面几十年没有变过。
3. 一边是中式早餐，一边是西式咖啡。
4. 围着水井洗衣裳的人们
5. 我的爸爸，老赤坎。16 岁前，一直住在赤坎老街附近。
6. 中草药店的陈医生，有 50 年党龄了。

1	2
3	4
5	6

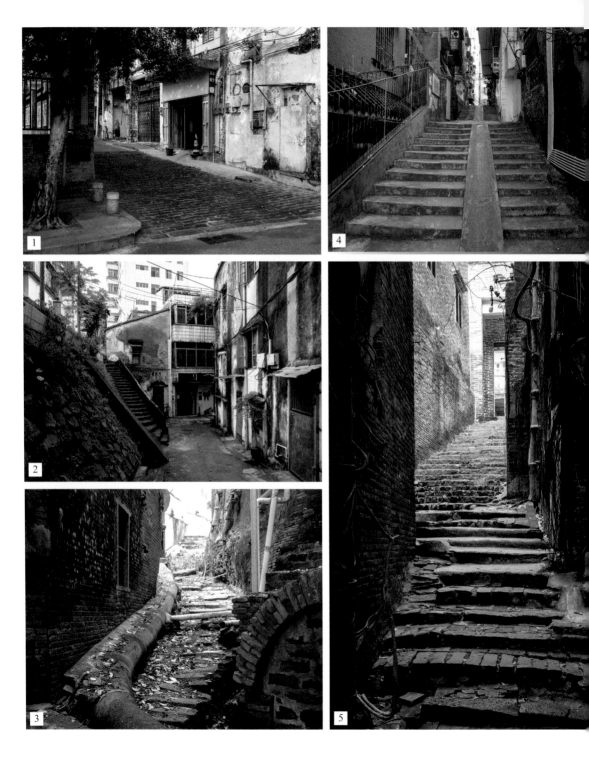

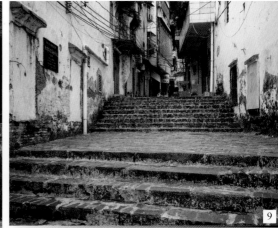

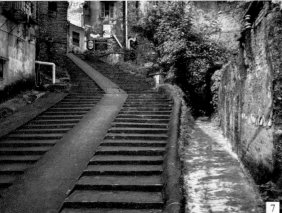

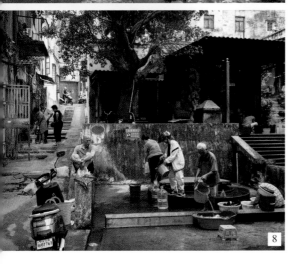

一至十号码头

摄影 / 陈浩峰

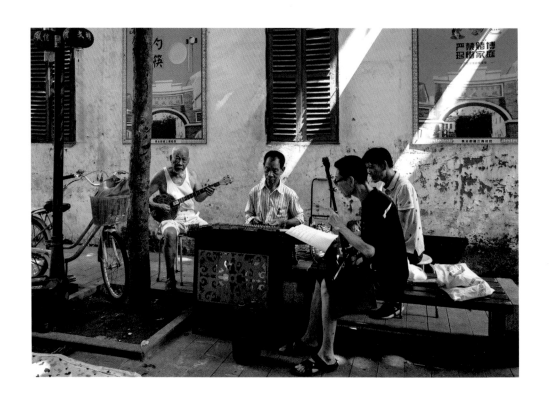

赤坎大同路，街坊们
弹琴拉唱一曲。

说在大通街西北段中部，因狭窄弯曲，已堵塞。也许是现在公厕对面
已封实的巷道，看不到台阶，也看不到百年前挑夫行动的方向，除了
一块牌子，已经无处可寻。四号码头是平安街通民主路的三段台阶。
自行车、摩托车和行人可以顺利通过。五号码头位于大通街中段，步
阶，整条通道保存完好。码头顶部有青石框木企栋闸门，两旁是以坚
实红砖砌成的墙，道阻且长，蜿蜒向下。五号码头是所有码头中颜值
较高的一位，常有游人到此打卡。六号码头位于染坊街，是阔绰气派的。
码头顶部有青石框木企栋闸门，闸门墙壁内有青石碑刻两通，高大的
门楼两旁曾经挂着马灯，商船根据从巷道里漏出的灯光寻找码头靠岸。
七号码头在东兴街，坡势不陡，视线相对开阔，可卸大宗货物。八号
码头位于水仙街，街边有井，井上有庙，挑夫们常在井边歇脚，喝一

赤坎大众路，碰到一位先生在打卡留念，同意我给他拍个肖像。

幸福横路，游客在"本利士多店"前打卡留念。

口井水，继续赶路。远航的水手，会到庙里烧一炷香，保佑平安。水仙井现在依然清澈，水仙庙香火旺盛依旧。九号码头位于南兴街，坡度缓和，适合吃水浅的小船只。十号码头位于泥水街，缓坡浅道，也是适合吃水浅的小小船只。

一百年前的今天，赤坎十码头下，海风呜咽，海浪汹涌，码头两侧高高的门楼，灯火通明，大小船只忙着靠岸，几十上百个挑夫挑着货物来来往往……

这些繁忙的景象，已在历史的滚滚洪流中销声匿迹。幸好，还有遗迹留存。每一个遗迹背后，都珍藏着非凡的历史，令人着迷。

如今的老街，成了全国各地的游客打卡地，只要不下雨，每一处老门头、每一扇老门，几乎天天都会有人围住拍照。

经常幻想，这本书结束的时候，我会掩面而泣，或者仰天大笑，出门而去……经过将近一年的努力，所有稿件都准备得差不多的时候，看着一份份沉甸甸的期待，我既没有狂喜，更没有失落，只有如释重负……

一个以写字为生的人，经过无数个不眠之夜，又认认真真完成了一项工作。相信是因为责任和热爱，让我坚持到最后。

做记者是我一生的梦想，我从理科到工科，再转文科，兜兜转转考了一圈，很幸运，最终考到北京，圆了小时候的梦想——当上了记者。之后，好运常伴，赶上纸媒最红火的十几年，顶着《北京青年报》的金字招牌，一路做得顺风顺水。

做记者的日子是幸福的、难忘的，每次采访和写稿，都会拼尽全力。稿子见报，读者会不停地给我写信、打电话，跟我聊他们所感所想，并期待看后续报道。稿件不断获奖，除了奖金，还收获一堆奖状，每天都被这种巨大的成就感包围。工作是我那段生命全部的光。

人生进入下半场，很幸运，有了家，也有了可爱的孩子，同时也

开始工作和家庭两头撕扯的生活。

孩子们渐渐长大，先生创业也做得不错，最难的时候都坚持过来了，而心中的负罪感始终没有减轻——孩子与工作，我均不能投以全身心的爱。几年前，我选择回归家庭。

2022 年初，我决定重出江湖，创办了自己的工作室，重拾翅膀，继续飞翔……

感谢我亲爱的哥哥，本书选片和我 2022 年度的 15 期《街拍纪事》专栏，著名摄影师哥哥提出了许多中肯的意见，让我的状态快速恢复。

感谢《街拍中国》的严志刚老师，为我提供了写作平台，并一直鼓励和支持我，从而顺利完成 15 期《街拍纪事》专栏；感谢团队小秘书，以及在地铁里还忙着帮我发稿的曲编辑，这个有爱的集体，为专栏登录网络平台做了很多有益的工作。

感谢五洲传播出版社的信任，给予《街拍纪事》这本书最大的支持；在此，也对我的好友，著名摄影师白继开老师表示最诚挚的谢意。

最后，特别感谢跟我一起日日夜夜奋战的，来自全国各地的摄影师们，有你们的日子，世界变得柔情而温暖；也相信未来的岁月，我们在一起，可以创作出更多更好属于这个美好时代的作品……

郭婷婷

作者介绍 ··

郭婷婷

- ●"泓竹文化"工作室创始人
- ●作家、图书策划人
- ●"中国新闻奖"获得者
- ●亚洲国际艺术家协会摄影学会 常务理事
- ●原《北京青年报》主任记者

杨军 / 北京市朝阳区

朱恒 / 北京市朝阳区

陆建成 / 北京市朝阳区

李保东 / 北京市丰台区

陈杰 / 北京市丰台区

郑白莉 / 北京市西城区

蒋丽田 / 北京市大兴区

崔含笑 / 北京市东城区

石清竹 / 北京市海淀区

李唯（牛山一号）/ 上海市虹口区

商根顺 / 上海市普陀区

蔡正茂（特别"菜"蔡）/ 上海市徐汇区

杨伟（瞎拍乱摄）/ 上海市杨浦区

马文贤（部落一哥）/ 上海市静安区

王玉甫（天之角）/ 天津市武清区

纪泽西 / 广东省广州市白云区

向荣（扎西大向）/ 广东省广州市天河区

叶丹阳 / 广东省广州市海珠区

林玉英（茗琳）/ 广东省广州市荔湾区

梁帼雄 / 广东省深圳市福田区

鲁华 / 广东省东莞市东城区

尹秀文（凡梦）/ 广东省东莞市万江区

袁泳钦（白朱古力）/ 广东省东莞市东城区

涂涛 / 广东省东莞市南城区

钟致颖 / 广东省东莞市莞城区

陆晓芬 / 广东省东莞市松山湖区

黄翟建 / 广东省东莞市东城区

罗晓今 / 广东省东莞市东城区

章文 / 广东省深圳市福田区

陈浩峰 / 广东省湛江市霞山区

美罗 / 广东省江门市新会区

陈卫忠（凝固的音乐）/ 广东省江门市蓬江区

刘铁惠（荷叶典典）/ 广东省佛山市禅城区

段波（太行飞鸟）/ 河北省邯郸市邯山区

焦磊 / 河北省衡水市桃城区

毋亿明（石敦 ART）/ 河南省焦作市解放区

小船 . 洛阳张耀 / 河南省洛阳市洛龙区235

梁瑛（悠悠草）/ 河南省商丘市梁园区

李晓 / 河南省郑州市荥阳市

姜辉（我爱小雨）/ 黑龙江省牡丹江市爱民区

李志新 / 辽宁省鞍山市铁东区

李颖 / 辽宁省铁岭市银州区

戴安娜（Diana Dai）/ 江苏省南京市玄武区

肖筠（竹叶）/ 江苏省南京市鼓楼区

郑成思远（棠邑南桥）/ 江苏省南京市六合区

沈利民 / 江苏省苏州市吴江区

纪荷香（读月的鱼）/ 江苏省苏州市姑苏区

王钊 / 江苏省无锡市滨湖区

朱玉俊（老蜗牛）/ 江苏省淮安市清江浦区

秀桦 / 江苏省泰州市海陵区

周佳清（来者）/ 浙江省杭州市拱墅区

陈其森（高压电）/ 浙江省杭州市拱墅区

刘延风（慢慢来）/ 浙江省杭州市临安区

俞丹桦 / 浙江省宁波市鄞州区

林颉 / 浙江省温州市平阳县

陈胜超（凡超）/ 浙江省温州市苍南县

叶增峰（平聊老猫）/ 浙江省温州市平阳县

施明海（上岸尿尿的鱼）/ 浙江省温州市瑞安市

曾园园（圆溜溜）/ 浙江省温州市瑞安市

宣利月（阿宣）/ 浙江省绍兴市新昌县

赵程语 CHENG/ 浙江省杭州市拱墅区

姜豪（Arthur）/ 浙江省金华市兰溪市

朱才林（我不烦）/ 浙江省嘉兴市桐乡市

周红庆（云山）/ 浙江省湖州市安吉县

许兵（表叔）/ 江西省南昌市西湖区

空气（熊淑园）/ 江西省南昌市青云谱区

汪立浪 / 江西省上饶市婺源县

张林森 / 江西省赣州市章贡区

万芒 / 江西省宜春市袁州区

林国义（深山老林）/ 福建省福州市福清市

蔡东平（庐阳品茗人）/ 安徽省合肥市庐阳区

孚玉青杨（杨玲）/ 安徽省合肥市庐阳区

王晓越（边学边拍）/ 安徽省马鞍山市花山区

黄林（蒙奇奇）/ 安徽省宣城市泾县

林闽（简@）/ 安徽省安庆市大观区

程卫国 / 安徽省芜湖市繁昌区

耿卫东 / 山东省青岛市崂山区

宋炳华 / 山东省青岛市市南区

王爱华（小巷幽兰）/ 山东省滨州市滨城区

张建中（风力马）/ 山东省济宁市任城区

光影使者.孙健 / 山东省济南市历城区

原文斌 / 山西省河津市

牛文英 / 山西省太原市小店区

马晓萍（如梦）/ 山西省太原市小店区

黄雪峰（游荡的山）/ 山西省大同市平城区

张海霞（海霞）/ 陕西省西安市新城区

李春定（Lcd）/ 陕西省安康市汉滨区

彭定湘 / 湖南省长沙市雨花区

卢七星 / 湖南省长沙市雨花区

陈敏捷 / 湖南省长沙市雨花区

康佳慧（慧歌 99）/ 湖南省长沙市宁乡市

陈俊林 / 湖南省衡阳市石鼓区

刘昱汐（大卫不可以）/ 湖南省衡阳市雁峰区

石佳峰 / 湖南省邵阳市新邵县

于二彩（浮山愚子）/ 湖南省常德市临澧县

夏斌 / 湖南省常德市区

何峰（黄梅风来）/ 湖北省黄梅县

徐华（空即是摄）/ 湖北省黄梅县

张晓光（了空）/ 湖北省孝感市孝南区

张忠（张忠七狼）/ 湖北省武汉市武昌区

严红梅（紫梅傲雪）/ 湖北省安陆市府城区

杨晓芳（芳草）/ 湖北省宜昌市西陵区

刘莉（莉莎）/ 湖北省孝感市应城市

黄鹏 / 湖北省黄冈市黄州区

余田（含蓄的鲶鱼）/ 广西壮族自治区桂林市七星区

谢佩霞（霞飞）/ 广西壮族自治区百色市田东县

张红卫（红卫）/ 云南省昆明市五华区

李亚南（牧楠）/ 云南省昆明市西山区

钟川 / 云南省红河州个旧市

王二有只猫 / 云南省红河州个旧市

沈书院 / 云南省红河州个旧市

红烨 / 云南省红河州个旧市

朱应忠 / 云南省红河州个旧市

王超 / 云南省红河州个旧市

陈德芳（方圆一）/ 贵州省贵阳市云岩区

冯耀贤（天一丫丫）/ 内蒙古呼伦贝尔市莫旗

罗延敏（糯米）/ 重庆市大渡口区

刘福生（老土豆）/ 四川省成都市新都区

赖柯（兔哥）/ 四川省成都市双流区

何红英 / 四川省成都市青白江区

舒焕英 / 四川省成都市锦江区

李娟（美丽心情）/ 四川省成都市成华区

宿跃华 s(5V6) / 四川省成都市成华区

陈勇（水寒）/ 四川省成都市双流区

李刚（理纲）/ 四川省南充市顺庆区

林鸿（林间小溪）/ 四川省自贡市高新区

周代学（厨子的视角）/ 四川省广安市广安区

李亚忠（言己）/ 西藏自治区拉萨市城关区